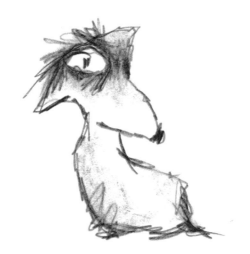

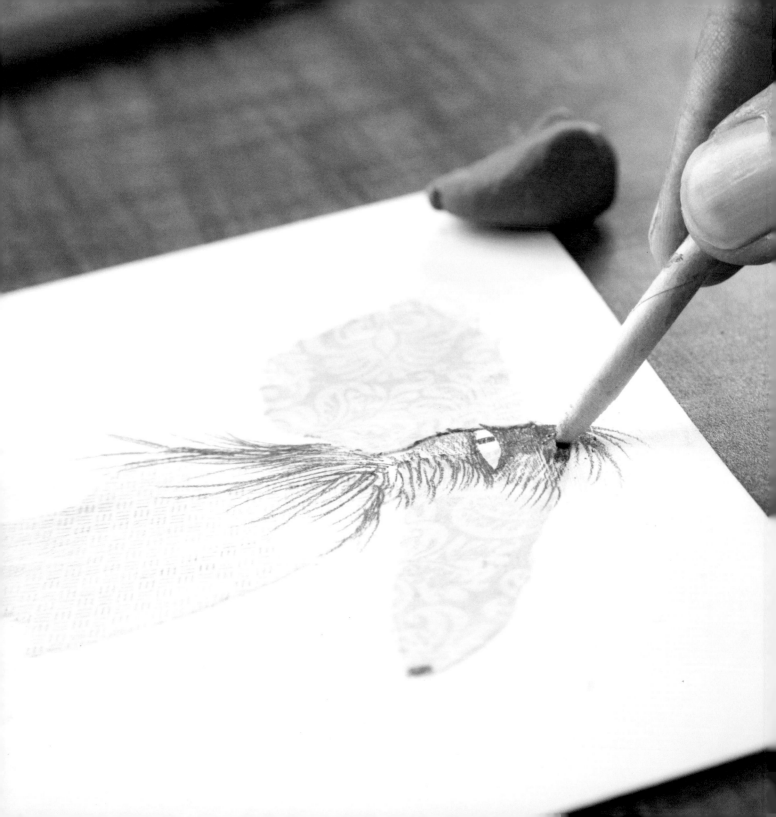

# 動物的創意練習

## |用各種媒材創意作畫|

### DRAWING AND PAINTING
### IMAGINARY ANIMALS

# 動物的創意練習 |用各種媒材創意作畫|
## DRAWING AND PAINTING IMAGINARY ANIMALS

作　　者|卡拉·桑罕 Carla Sonheim
譯　　者|徐嫚旋、陳宛昀
總 編 輯|陳郁馨
副總編輯|李欣蓉
協力編輯|闕　寧
行銷企劃|童敏瑋
設　　計|東喜設計工作室 wanyun
社　　長|郭重興
發行人兼出版總監|曾大福
出　　版|木馬文化事業股份有限公司
發　　行|遠足文化事業股份有限公司
地　　址|231新北市新店區民權路108-3號8樓
電　　話|02-22181417
傳　　真|02-22188057
E m a i l|service@sinobooks.com.tw
郵撥帳號|19588272木馬文化事業股份有限公司
客服專線|0800221029
法律顧問|華陽國際專利商標事務所　蘇文生律師
印　　刷|成陽印刷股份有限公司
初　　版|2013年07月
定　　價|320元

國家圖書館出版品預行編目(CIP)資料

動物的創意練習 / 卡拉·桑罕(Carla Sonheim)著；徐嫚
旋, 陳宛昀譯. -- 初版. -- 新北市：木馬文化出版：遠足文
化發行, 2013.05
面；　公分
譯自：Drawing and painting imaginary animals :
a mixed-media workshop

ISBN 978-986-5829-00-1(精裝)

1.動物畫 2.繪畫技法

947.33　　102004886

這本書獻給我們最親愛的寵物們：

Natalie
Faelina
Jake
Roxy
Little
Joey
Jimmy III
Jimmy II
Jimmy
Charlie
Joan
Sammy
The Hermit Crab
Honeybear
two male tabby cats
Sarah
Porky
Rudy
an assortment of turtles, parakeets,
fish (including baby guppies),
hamsters, frogs, kittens
Rebel
Dawn
Nanette

# contents

**CHAPTER**

# 1 隨心所欲地 創作 ................................................19

隨意地在素描本上做些胡亂的塗鴉。

## 1 團狀物和在人行道上的裂縫 ...........................21

尋找在你身邊的動物

## 2 照片和生活 ...............................................41

畫下在你身邊的動物

## 3 記憶與想像 ...............................................55

描繪你內心世界的動物

畫貓的方式，
不僅只有一種。

開始吧！

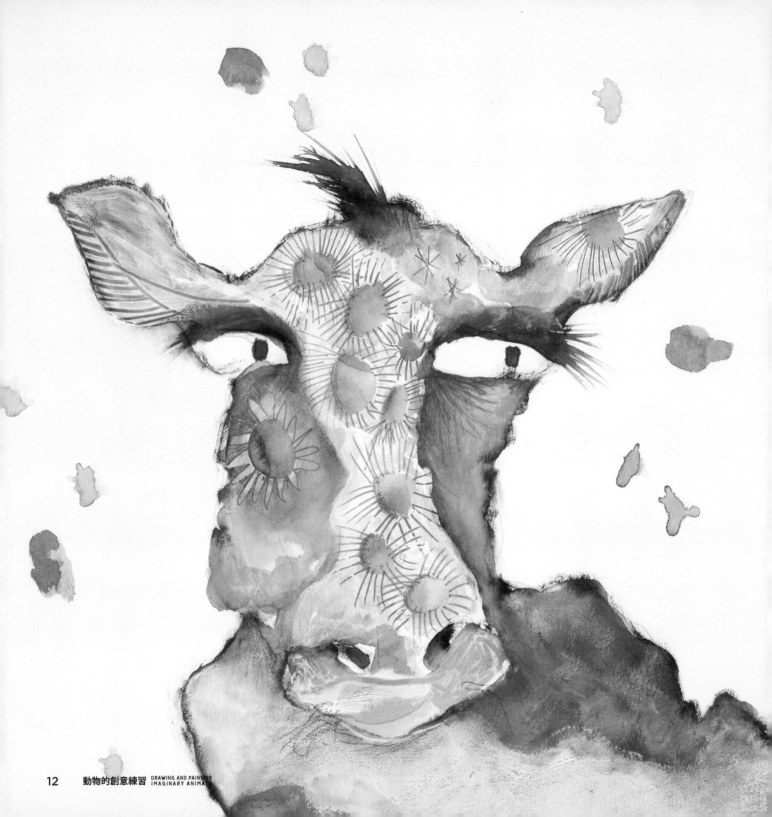

動物的創意練習 DRAWING AND PAINTING
IMAGINARY ANIMALS

# 前言

西元 2011 年 8 月 22 日

　　今天我計劃開始寫這本書，而且第一件事，就是希望有個強而有力的開始。但過了八小時後，我卻只寫了兩句話。這全部是因爲我的寵物——娜塔莉（Natelie）。

　　原本的計劃是帶著我兒子去看診，且在等候室時用著我的筆記型電腦寫作，但一切取而代之的卻是帶著我兒子衛思（Wes）和生了重病的貓，非常匆忙地趕著出門而忘了帶上我的電腦。

　　本來只需要一個早上的複診，卻演變成了一整天的行程。等我終於回到家（下午 4:30），我已經太累、精疲力盡又生氣。而且一天下來我也花了不少錢。

　　當我們開往回家的路上，讓我花了不少錢的十六歲兒子突然問：「動物們都在做些什麼？」

　　哈！哈！

　　嗯？牠們都在做些什麼呢？

　　我真的不知道，我知道的是，爲了確定小貓沒罹患癌症而花了不少錢在照 X 光片和打點滴，但以牠對我們意義來說，這一切都是值得的。

當我們從學校或工作回家時，牠會在門口歡迎我們。

當牠開心時，牠會搖搖牠的尾巴。

牠會睡在我們身旁輕輕打呼。

當牠餓了、無聊或是想讓我們抓狂時，牠會大聲地喵喵叫。

牠會假裝成一個非常棒的殭屍。

毫無疑問地！牠也非常的柔軟。

重點是——我愛動物，牠們也是我最近畫上的主角。大部份都是來自我的幻想，當然我也是常常觀察牠們。包括我的貓——娜塔莉、在公園的狗狗們、在寵物店的綠鬣蜥和在動物園裡的猩猩們。

巴勃羅·畢卡索曾說：「我會把我喜歡的人事物放進我的創作中。」

簡單來說，我畫動物們，因為我喜歡牠們。

所以，我期待你也是。

## 關於這本書

*「我非常喜歡動物。」*

—— *約瑟夫‧亞伯斯 Josef Albers*

我從不拿起筆畫畫，直到我覺得渴望或真正想投入心力。雖然我有上過一些藝術的課程，但我從沒真正地進過專門的藝術學校。那個年代的風氣，大人並不會太鼓勵一個人去突破慣例。

（諷刺的是，我最後拿到了個歷史科的大學學位。一個你不知道能做什麼事情的學位。）不管怎樣，十年過後，我開始在社區大學裡選修素描課，和在當地的美術機構裡上了五堂星期三的水彩課。

當我們報名這堂課時，課前的講義上有寫到，要我們收集一些我們想畫的資料圖片。我帶了一些雜誌上的大象圖片。

但課堂一開始，其它同學們拿出了許多花的照片，整個課堂充滿了花朵。我覺得尷尬又愚蠢；我到底在這幹嘛阿？我甚至不能挑選到對的主題。

當其它學生開始動筆時，我已經有計畫要逃出去，但指導老師發現到我的不安，問我怎麼了？我誠實地告訴她——我不想畫花！

她請我把帶來的圖片給她看，當我拿出我的大象圖片，她笑著說，畫你想畫的！

呼......

我的第一本書《畫畫的52種創意練習》分享用寫實或有個性的畫法描繪不同主題。我希望它是本概論的書，且能表現出各種不同的畫畫的方法，也希望能讓更多人發掘畫畫的有趣之處。

而這本書則有更多我個人喜歡的創作方式：從幻想中發想更多更有獨特個性的動物們。

### 為什麼是動物？

寵物們除了陪伴我們玩樂之外，也教了我們一些事情：貓教我們要有自信地去要求想要的東西；狗提醒我們去多在意別人；松鼠讓我們知道小小又毛茸茸的東西是很可愛的；馬是非常優雅的動物，但小心牠們非常的重，尤其牠們踩到你的腳上時！老鼠告訴我們，有奇怪的尾巴並不代表什麼。

野生動物也教導我們一些事。鳥兒給我們飛翔的希望（這只是比喻）；大象告訴我們一切都很ok，即使你全身灰灰的又或是皺皺的；螞蟻教我們團體合作能夠完成很多事情，而且你擁有自身的力量去承受自己的重量。

食蟻獸讓我們知道，呆呆的鼻子（或是其它部份）讓自己變得更獨一無二；禿鷹告訴我們醜也是很酷炫的一種；斑馬告訴我們時尚有時也很有趣；長頸鹿提醒我們別總讓自己看起來太嚴肅；魚兒告訴我們事實永遠比科幻電影更奇怪。（你最近有去過水族館嗎？你應該去的！）

畫畫也可以教我們一些事情。我從畫畫中學習到，我可以更接近一些生活中的其它部份。包括：人際關係、運動、工作和勇於接觸一些糟糕的環境。

在藝術和生活上，我嘗試做些突破。我評估它、與它做溝通，再試試看。視情況再校正和調整。我總期待著下次會更好。無論在創作或生活上，我也遇過瓶頸，但我也有很多開心的日子，不管怎樣，我相信一切都會再次順利！有時候，我會休息一段時間——小睡一下之類的——試著停下畫筆一陣子，當我精力充沛地醒來後，我已經準備好接受下一個挑戰：空白的白紙或畫布。

就像動物一樣，藝術也讓我們更做自己。例如：一條畫錯的線條，讓畫面更有自己獨特的味道（食蟻獸章節），而我的調色盤也就順其自然地變得很骯髒。（大象章節）

## 材料列表

我有一個工作室，充滿著我很少使用的美術用品。到最後，我寧可使用簡單的工具。以下是你在這本書裡需要的一些工具。

- 自動鉛筆
- 細簽字筆 (油性的麥克筆)
- 鋼珠筆
- 白色油漆筆
- 水彩顏料
- 12號 圓頭水彩筆
- 軟性藤木炭條

- 白色石膏
- 白色壓克力顏料
- 彩色鉛筆
- 各式彩色筆
- 1或 2 號淺灰色 Copic 麥克筆 (或類似的麥克筆)

我通常使用 $5^{1}/_{2}$ x $5^{1}/_{2}$ 英吋 (14cm x 14cm) 的素描本、從文具用品店買的白色卡片、#140熱壓的水彩紙或木頭。

*若無特別註明，本書裡的作品皆為作者的個人創作。*

# 隨心所欲地
# 創作

隨意地在素描本上做些胡亂的塗鴉。

> 「如果你覺得很享受地在浪費這些時間，這些時間
> 就不是真正地被浪費了。」
>
> —— 瑪森・卓莉・卡登 *Marthe Troly-Curtin*

第一章由兩部份所組成。一是素描練習，二是如
何速寫。我大多是因為有趣而去做這些練習。這些看
起來很平常的練習，有時候會深深地影響我「真正」
的工作。

我做這些練習，因為我知道這看似「浪費時
間」的做法（像是一筆劃畫到底或不看著畫而畫）
會幫助我重新造型我所創造出來的動物們。有時候
你最愛的點子都會發生在最後一瞬間。

當你能越來越放鬆自己的心情去創造新的事物
或用奇怪的方法去創作，你就能更接近你「真正」
的作品。有趣的是，這常常讓你得到更滿意的結
果。

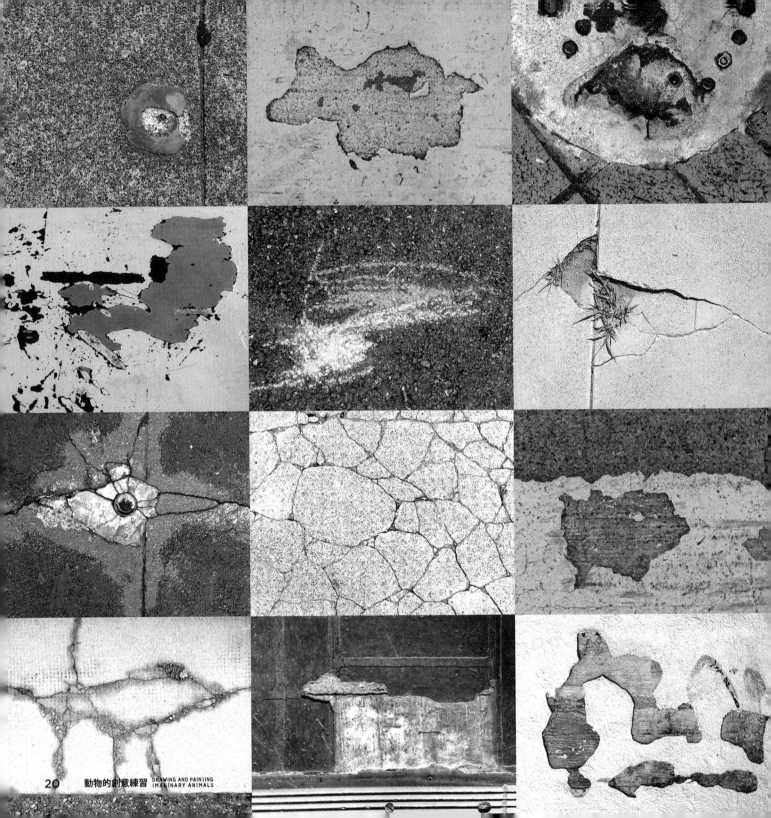

# 1

## 團狀物和在人行道上的裂縫

尋找在你身邊的動物

**我在每一角落都能發現動物們！**

因為我住在西雅圖市區，我很幸運地能從在街道上的油漬及垃圾，還有其它不規則的團狀得到許多創作的靈感。當我住在克羅拉多洲時，我住在一個小鎮裡，也一樣幸運地有很多破舊的人行道提供我很多靈感，例如街道上的裂縫。

每當秋天來到，無論我住在哪裡，都可以從觀察落葉中，看到落葉們轉變成魚、鳥、大象和其他各種不同的生物。昨天，我不經意剛好看到了一堆薑，或許在你眼中它們就像是毛線球、貓、又像馬又像象或蟾蜍。

重點是，從每個地方我都可以發現動物，所以你也可以！只需要好好訓練你的眼睛。

如何將錫箔紙和薑變成有趣的動物。

最近有個學生問我，我是否總是從「某種東西」來得到創作的靈感。例如：一坨顏料或街道上的裂縫。

是的，大多時候我都是這樣做。當我每次想從想像中直接畫下來，我很容易變得陳腔濫調，得不到我滿意的結果。但若我從發現的不規則形狀——這常常已經幫助我完成一半的創作，從這些不規則形狀所畫出的生物，通常會變得很獨特和有生命力。（很明顯，比我平常看到或畫出來的有創意得多。）

例如：如果要我從平常的想法中，畫出一頭大象。我的直覺會畫出這樣子：

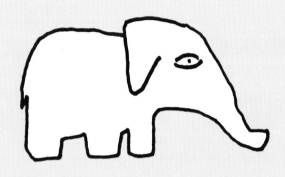

是還不差！還算可愛的。

但若我從其它的地方找靈感。（例如：人行道上的裂縫、一片落葉或被壓爛的一張紙）

......我可以把它變成這個樣子......

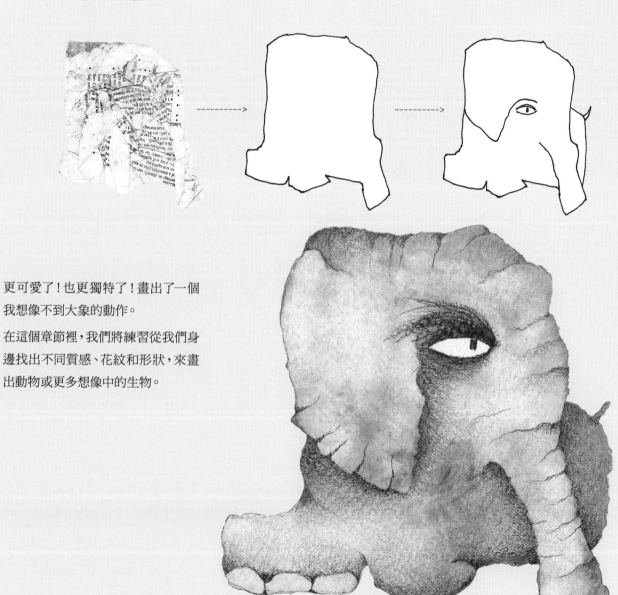

更可愛了！也更獨特了！畫出了一個
我想像不到大象的動作。

在這個章節裡，我們將練習從我們身
邊找出不同質感、花紋和形狀，來畫
出動物或更多想像中的生物。

# 線條組成的團狀物

我會開始創造這些團狀物，是為了解決一直以來有的問題：一開始畫畫時，面對空白的紙會讓我不知所措，不知如何下筆。所以幾年前，我決定畫下從人行道的裂縫、樹皮和樹葉等等諸如此類中所發現的形狀，來填滿我的速寫本。

在沒有當場就需要完成畫作（作品）的壓力下，任何時候我都可拾筆隨意塗鴉——就只是快速勾勒線條。之後，當我想好好坐下來作畫時，就已經有些東西在速寫本上可以開始創作。這方式解決了我對白紙有恐懼感的問題。

**材料**

- 紙或素描繪本
- 極細麥克筆
- 休閒鞋

一開始，先走到外面去，像是在花園或住家附近散個步。

❶ 記錄下你覺得有趣的形狀。當下不需要（或是甚至想要）針對這些形狀聯想出某種動物形態，而只要記錄下6至10個你覺得有趣或認為有可能轉化成動物樣貌的形狀。

❷ 可以找到這些形狀的靈感來源像是磚塊、泥土、石頭、水漬、樹葉、人行道上的裂縫、油漬、小孩子的粉筆畫、樹皮的紋路、枯萎的花朵、雪、鳥糞、剝落的油漆、鐵鏽、垃圾和食物。

❸ 回到自己的房間或一個安靜的場所，挑出一個形狀來開始作畫。

❹ 若你一眼就可以從這個形狀看出某種動物的樣貌，太好了！但在你動筆之前，試著旋轉紙（或素描本），從各個角度看去，也許會發掘更多引發你興趣的生物形態。

❺ 加上眼睛、腳、尾巴或其它你所需要的特徵來完成你的團形動物。

❻ 若覺得有需要添加細節的話，可在眼睛、下巴或耳朵等下方的部份使用交叉線（即是陰影的描繪）。

❼ 記住！試著保持最輕鬆的心情來畫畫。這只是紙和筆而已。

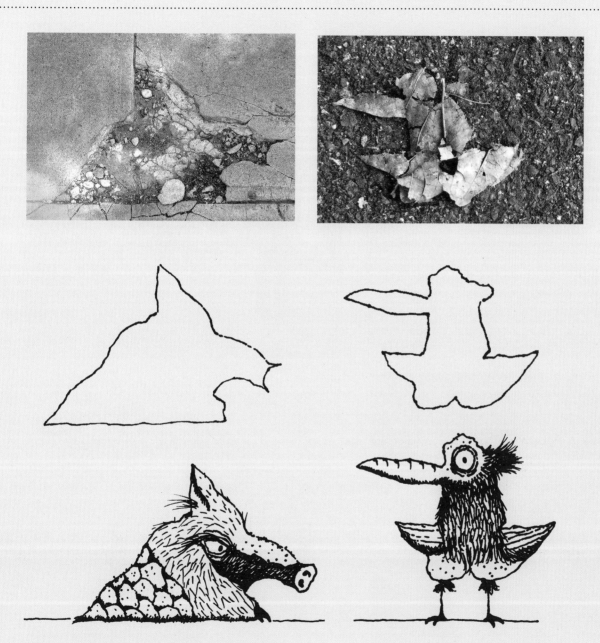

這兩個不同的生物就是從上面兩張照片所得到的靈感。

▲ 你甚至可在10,000英呎的高空中作畫。這些線條圖案，是我在堪薩斯城上空的飛機裡，由裡往外所看到的形狀而構想出來的。

在西雅圖拓荒者廣場 ( PIONEER SQUARE )附近進行團狀物靈感源的探尋。

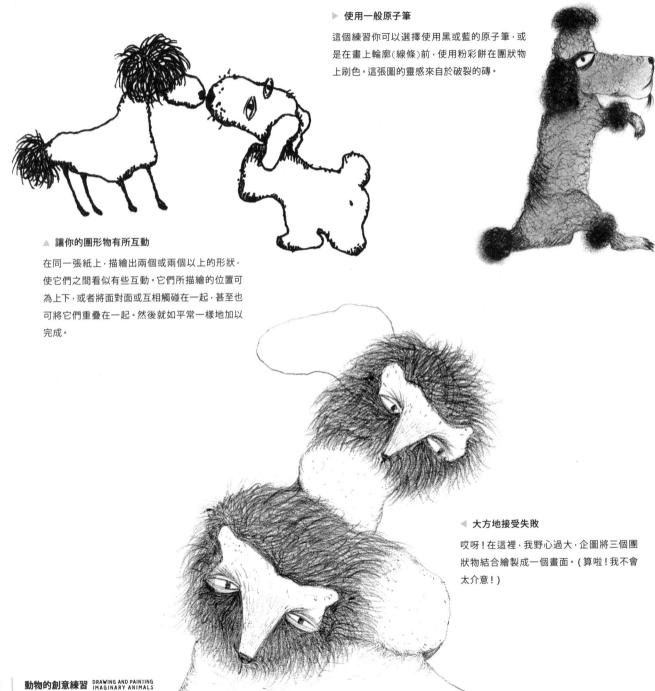

▶ 使用一般原子筆

這個練習你可以選擇使用黑或藍的原子筆,或是在畫上輪廓(線條)前,使用粉彩餅在團狀物上刷色。這張圖的靈感來自於破裂的磚。

▲ 讓你的團形物有所互動

在同一張紙上,描繪出兩個或兩個以上的形狀,使它們之間看似有些互動。它們所描繪的位置可為上下,或者將面對面或互相觸碰在一起,甚至也可將它們重疊在一起。然後就如平常一樣地加以完成。

◀ 大方地接受失敗

哎呀!在這裡,我野心過大,企圖將三個團狀物結合繪製成一個畫面。(算啦!我不會太介意!)

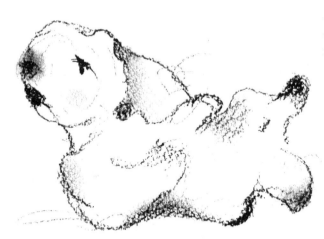

▲ 讓媒材來決定結果

例如，碳筆是一種能表現出模糊鬆散般線條的媒材。這張圖是由薑根所得到的靈感，並以中型碳鉛筆所描繪而成的 。

▼ 僅是沾點水

利用水溶性的彩色筆或色鉛筆 ( 像是水墨色鉛筆 ) 畫出你的團狀物，之後沾點水使顏料暈染，進而呈現著色以及陰暗深淺的效果。這張圖的創意發想也來自於薑根。

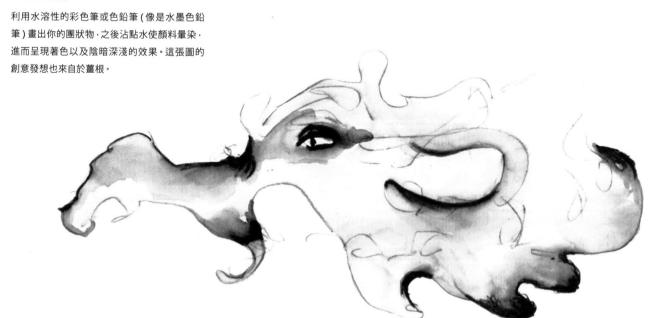

# 著色

接下來,我們將運用可透性色彩層疊的方式,把用線條勾勒出的球形動物塗上顏色。在我的圖畫裡,我喜歡用好幾層的可透性色彩,來慢慢地堆疊成顏色。因此,在一開始的幾個步驟,我很少使用深褐色或是藍色的彩色筆;那些比較深的顏色通常是保留到最後的細部點綴使用 (如鬍鬚等)。

在本練習當中,你會用到彩色鉛筆,淺色的彩色筆來爲你所創造的動物增添質感與生命力。

**材料**
- 水彩紙或是素描本
- 水溶性彩色筆
- 一些淺色系的酒精性麥克筆,例如 Copic品牌所出產的淺色系麥克筆: 灰色、藍色、粉紅色或是黃色。
- 彩色鉛筆
- 鉛筆

① 選擇淺色的彩色筆,將動物部分的區塊塗上顏色。

② 拿出另一支彩色筆,塗蓋上比較有紋理的第二層 。

③ 現在再覆蓋上一層彩色鉛筆。(通常在著色的初步階段,我會先輕輕的下筆)

④ 現在如果滿意的話,即可停止。不然就繼續增加彩色筆或彩色鉛筆層,直到滿意爲止。

⑤ 接著,嘗試不同形狀的紋理,如圓點、線條或是毛鬚等圖形,來點綴我們的畫作。

⑥ 使用不同顏色的彩色筆與色鉛筆組合,重複上述練習步驟,當你對顏色與圖案感到滿意時即可停筆。

⑦ 如有需要,可將所用的繪畫工具與顏色標註在你的畫作旁,以供日後參考用。

▶ **堆疊鳥的配色表。**製作像這樣的圖表是個很棒並且有趣的方式,來判斷有效的色彩組合,可將其應用於未來其他不同種動物的畫作上。

▼ 著色時,我會運用各式各樣的彩色筆與彩色鉛筆;例如: 把從雜貨店買的便宜水溶性彩色筆和比較昂貴的COPIC品牌麥可筆一起使用。(由於我個人並不是很有條理並且有點點小懶惰,所以我通常都是手邊有什麼就用什麼)。

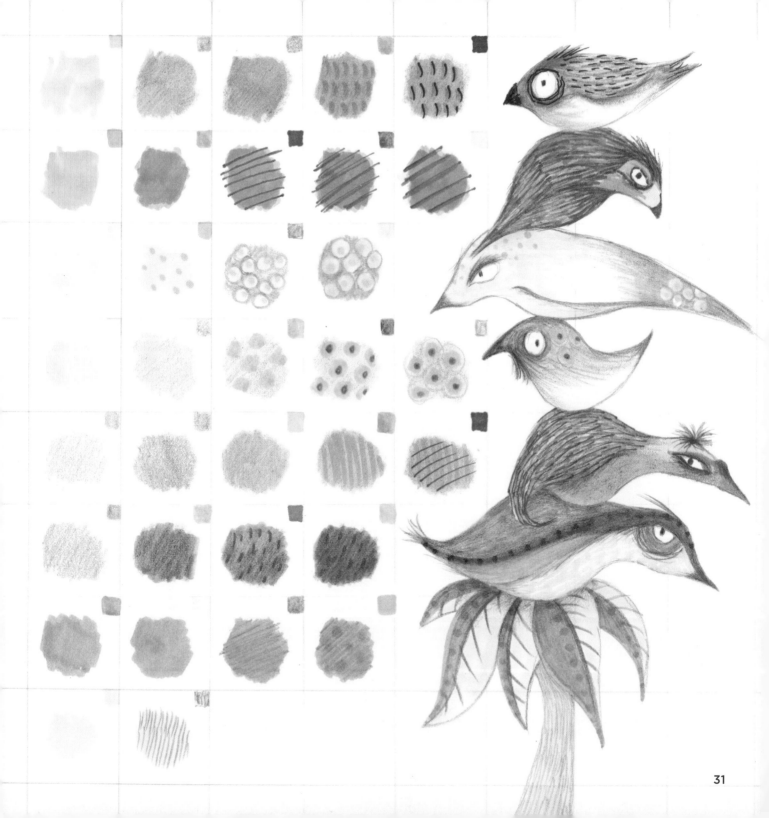

在這裡詳列了我在創作過程中是如何運用及配置色筆，色鉛還有鉛筆的分解步驟。

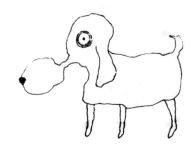

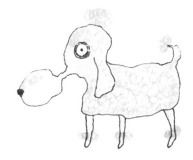

❶ 2010年在墨西哥Puerta Vallart度假時，我用Sharpie的極細黑色簽字筆(不褪色油性麥克筆)依照牆上剝落的油漆形狀快速地勾勒出球形的線條。

❷ 這個線條的形狀使我聯想到貴賓狗。貴賓狗有著捲捲的毛髮，所以我用了淺灰色麥克筆(Copic品牌的1號麥克筆)來創造捲捲的痕跡。我喜歡這個品牌是因為它出一系列完整的極淺色系麥克筆，可用來支援層疊式的著色步驟。此外，我特意把狗狗的頭部、尾巴以及腳部的毛髮畫凸出一點點，製造出澎澎的效果。

❸ 我隨手拿起了置放於身邊的Crayola品牌的金色彩色鉛筆為狗狗添加上第二層顏色。由於接下來我將會增添更多層的顏色，所以我下筆的力道很輕。雖然目前的配色看起來有些許枯燥乏味，但是當我繼續進行層疊的著色步驟的同時，將會逐漸打造出更豐富有趣的色彩。

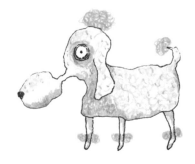

❹ 接下來，我採用相對之下比較陰暗一點的粉紅色(Crayola品牌的彩色筆)，將其塗在我認為狗狗身上可能會有的陰影部位，如牠的口鼻底部、耳朵周圍等等。此外，我也在狗狗的身體隨機地點上些許粉紅色，讓整體色彩融合在一起。

❺ 我在與步驟4的相同的區塊添加上紅色的彩色鉛筆。在此，我同時運用了輕觸的著色方式與一些較深的線條來加強處理捲曲的狗毛與腳趾甲的部位。

❻ 我用一般的自動鉛筆為我的作品添加上陰影。我試圖用深色鉛筆描在任何我推測可能會有陰影的角落與細縫處(例如：狗狗的毛團下)。接著，我用手指頭暈抹的方式來柔化鉛筆墨的線條。

**❼** 在狗狗腿部上毛團的四周，那最初用簽字筆所勾出的剛硬線條讓我很困擾，所以我回頭再次用了簽字筆在毛團的部位添加了深色的環狀線條，來修飾並遮掩掉原本過於剛硬的直線線條。

 最近發現，我真的很喜歡原子筆所創出的細膩線條效果。要去墨西哥前，我還買了一本新的素描簿，計畫只採用原子筆將素描本填滿團狀物體。有一天，我在墨西哥的小村莊散步時，以所見的剝落油漆為靈感，開始在素描本上畫下了許多團狀物體。但是我大概只畫了十頁，原子筆就出現斷水的情形。真糟糕！我試著使原子筆起死回生，甚至畫了約十個只有原子筆的壓痕但沒有任何墨痕的圖形，但沒有用，原子筆就是沒水了。

由於我們經過的小攤販都沒有賣原子筆，只好改用我所攜帶的另一支筆：Sharpie品牌的黑色極細簽字筆。雖然我很期待能創作出一系列具有結合性的動物圖形，最後的結果卻呈現出三種不同工具的線條；其中一種，你們甚至無法看見呢！

*創作/生活經驗：事情不會總是依你的想法而行，但最後的結果也可能是不錯的呢！

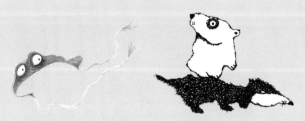

從這練習中完成的三張畫。

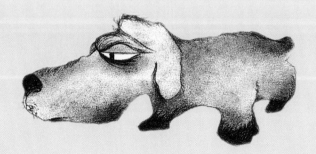

# 探尋人行道上的裂縫

如果你有機會看到我數位相機裡的照片，你或許對我所拍攝的重點感到少許疑惑。因為大約90％的照片是為「團狀痕跡及人行道的裂縫」。另外8％的部份是紋理質感的影像，像是磚牆、灰泥、木紋等等諸如此類。剩下的2％為拍攝我親愛的家人。哎呀！我對於此行為的解釋是，這些圖像對於我工作的一部份，即是藝術的創作，是非常有用的。你應該能瞭解吧！

在這個練習中，你將迫使自己從所拍攝人行道上裂縫的照片中，探尋出可描繪成許多生物樣貌的圖形。

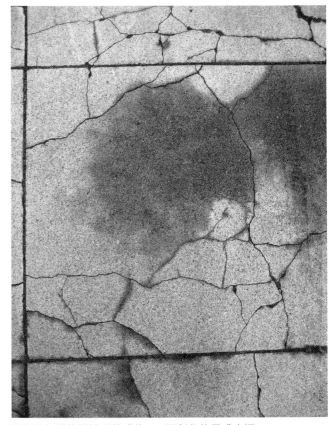

這個人行道的裂縫形狀成為下一頁創作的靈感來源。

**材料**

- 道林紙
- 噴墨或雷射印表機
- 白色石膏粉
- 約1/4吋(6.4公厘)小支的平塗筆
- 水彩
- 其它個人喜愛的媒材

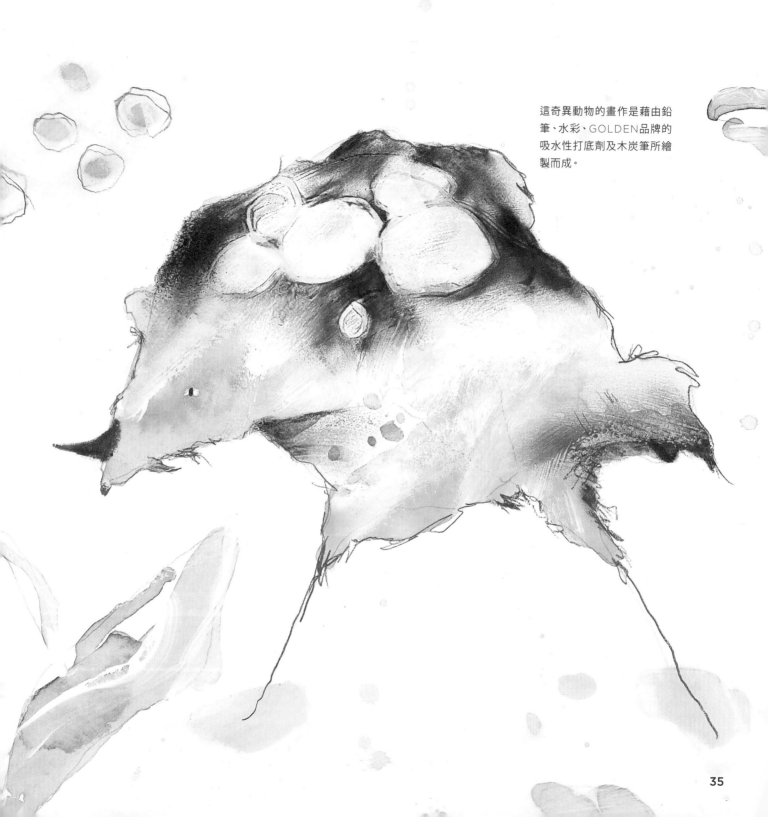

這奇異動物的畫作是藉由鉛
筆、水彩、GOLDEN品牌的
吸水性打底劑及木炭筆所繪
製而成。

練習的選項❶ 先拍攝一張人行道上錯綜交雜裂縫的相片 ( 或使用第39頁的照片。之後選擇較厚的紙,將其影像列印出6至10張。除了留下後續將會繪製成生物的區塊,其他所有的部份就利用石膏粉和一支小支的平塗筆加以遮蓋。每一張都留下各式不同的區塊,並重覆上述動作,看看有多少生物樣貌可以從人行道上的一處裂縫發想創作出來。不要忘記從紙的不同方向 ( 角度 ) 去發掘各種形體。

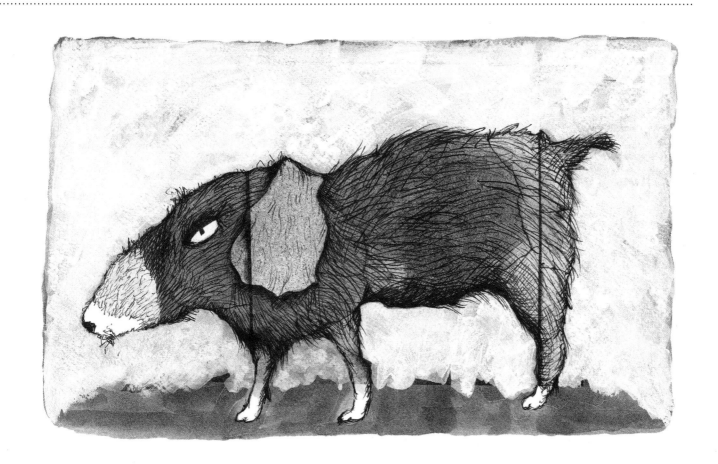

**練習的選項 ❷** 在我所居住的地方，三腿狗是十分常見的。選擇一種較好的紙質（這裡我是使用Canson牌的Arches噴墨水彩紙），將同一張人行道裂縫的照片藉此列印出來。並看你是否能藉由描繪的方式延展照片中的影像，進而創造出一個生物樣貌。上圖是採用水彩、鋼珠筆和白色樹膠水彩（或稱不透明水彩）所繪製成。

**練習的選項 ❸** 利用人行道裂縫的圖像激發手繪的靈感。這隻鳥是從人行道裂縫的某區塊所發想而來，以鉛筆輕輕於水彩紙上描繪形體，之後藉由水彩和鉛筆（和橡皮擦）的搭配加以成形。發掘各種形體。

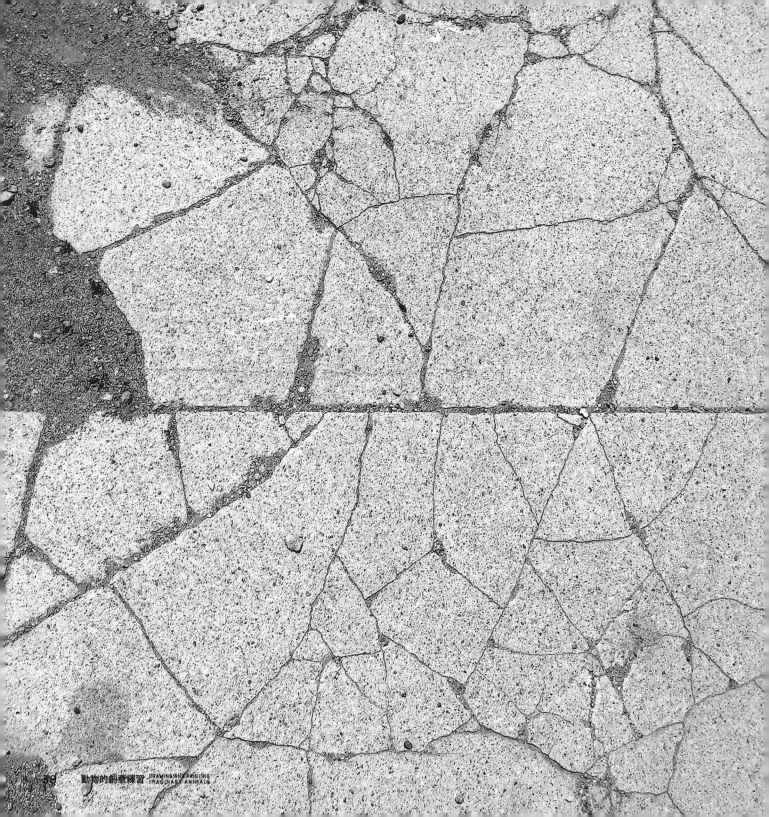

動物的創意練習 DRAWING AND PAINTING
IMAGINARY ANIMALS

## 迷你畫廊

我將左頁人行道裂縫的影像寄給兩位藝術家，請他們由此構思一件畫作。下面的圖是他們的創意。那你的呢？

▲ **妄想** 凱倫·歐柏 (Karen O'Brien)
採用鉛筆、水彩鉛筆、白色樹膠水彩 ( 或稱
不透明水彩 ) 以及筆在拼貼紙上所完成。

◄ **女孩與狗** 麗莎·菲克 (Lisa Firke)
採用水彩、石膏粉和彩色鉛筆在水彩紙上
所繪製。

# 2

## 照片和生活

尋找在你身邊的動物

所有的事情都是息息相關的。你素描越多照片或生活中的事物，你之後創造出的動物就會越加生動。

作家——茲登貝格（一位1950年代在紐約大學任教的老師）曾說過：「在素描這個領域裡，複製，並不是一位有創意藝術家的功用。素描應該是補捉那一閃而過的感覺和印象。」

我對動物們的寫實畫法，一直不是很感興趣。但我了解，不管是從生活上或照片裡來素描動物，花越多時間去好好觀察牠們，成果就會更接近動物本身的性格。

既然寫實畫法並不是我想做的方式，所以我必須找出個方法，讓自己覺得從照片和生活中使素描變得有趣，不然我就提不勁畫了。

茲登貝格又說：「藝術家的個性必須真正地投入素描過程中。對學習的人來說，無論技巧好不好，不能強迫他們的想法和眼睛看到的角度，不然就會畫出不好的作品。」

在這個章節，我們將反覆地學習從生活中和照片裡來擷取創作的主題。

*左圖：寵物攝影由藝廊的藝術家提供。*

# 打破傳統素描的規則

我常常試著做以下的練習，通常一個星期兩次。以下五種素描練習，是使用同一種照片在25分鐘內完成的。

如果你會害怕寫實方式的素描，可以試著用最便宜的白紙做以下的練習，假裝自己不會把這些練習給別人看，你唯一的目標就是將你所描繪的動物特徵和細節，放進自己的潛意識中。

我從一堆動物的雜誌或書籍中挑選出第一個我覺得想畫的動物。將計時器設定為五分鐘，開始我的速寫。每五分鐘一到，我就在新的一頁重新開始第二個速寫。我會不斷地告訴自己，成品的好壞並不重要（但真的很不容易說服自己）。

設定時間，會比一直不斷搖擺不定修改下去簡單地多了。來挑選個動物，開始畫吧！你會驚訝25分鐘的時間過得這麼快！

材料
· 5 張白紙
· 細簽字筆
· 一張動物的圖片
· 計時器

**❶ 用非慣用的手畫畫**

❶**用非慣用的手畫畫**。我是右撇子，在第一個五分鐘，我試著用左手來畫畫，畫出來的線條非常地顫抖，但有時也會畫出有趣的線條。這樣畫出來的圖非常的粗糙，別太在乎啊！我專心地看著照片多過於看著我的畫。試著用不常使用的左手畫到最好。

這就像走在一條你不習慣又窄小的山路上，必須非常地專注在每一個踏步上，才不會摔下來。這個練習會讓你處於一個你不太習慣的環境。這會強制你將你所有的注意力放在你的筆上，確認筆是往對的方向移動。這也會解放另一邊的大腦，更能吸收所畫主題的細節。

❷ **不看畫而畫**。下一個5分鐘試著做些不看畫而畫的練習。這個練習是為讓你的手和眼睛能一致行動而設計的。在這個練習中，過程重於結果。

在這5分鐘裡都只看著你的圖片，絕不要看你的畫紙（有些人發現若把照片放在畫紙上就會遮住你能看到畫紙的視線）這樣會幫助你避免不小心偷看到畫紙。拿起筆，將你的視線放在照片中動物的輪廓邊緣。開始時，用非常慢的速度順著照片的輪廓移動你的視線，同時移動手中的筆。

如果你覺得很不知所措，試著放慢速度。既然都無法看畫紙，你就不會擔心畫出來的結果很奇怪，對吧！事實上，你不會知道畫來的線條是否很奇怪，除非你不小心偷看到了？！

❷ **不看畫而畫**

❸ **輪廓素描**。這和上一個「不看畫而畫」的練習，幾乎是一樣的，只是在這個練習中你可以在素描時邊看著你的畫紙（當然，你還是需要多看素描的照片，多看自己的畫紙），然後慢慢地繼續畫畫。

記得將注意力放在自己的眼和手，盡量用同樣的速度順著你所描繪的輪廓，和記住每個頓點和曲線，別忘了多呼吸。

這個練習通常是最困難的，因為你必須克服你內心對自己的畫的評估，其實你只需用平常心，盡力去畫就好。別忘了這只是個練習，最重要的是，學習及專注在移動自己的畫筆。成果絕不是最重要的。

❹ **雜亂地塗鴉**。這是我最喜歡的練習之一。只是需要一點小技巧，從「輪廓素描」中轉換一下。一開始，在你的主角上隨意地亂塗。在陰影的地方，可以塗深一點或密一點，反之，在明亮的地方，塗輕一點或疏一點。（把你的眼睛瞇起來可以更能分辨出明暗的地方。）

別考慮太多，就快速地移動你的筆。約一分鐘畫一個物體，當畫完一個，繼續在同一張紙上進行下一個塗鴉。可能最後變成一大坨亂塗的線條，但那也沒關係。

記住，別只是順著單個輪廓塗，也可以盡量畫出一群的動物們。

❺ **融合繪法**。現在我們將融合「輪廓素描」和「不看畫而畫」兩種練習。我發現我很愛「不看畫而畫」所畫出的輪廓圖，雖然有點扭曲、有點奇怪，但我還是很喜歡！（當然還是有點不太像動物。）

這個練習，我們希望到最後能保持這個奇怪的輪廓，卻還是看得出是什麼動物。

在這個練習中，當在畫第一個輪廓時，你可以偷看照片兩、三次（我喜歡使用粗一點的麥克筆）。在完成輪廓後，你可以使用細一點的簽字筆，多多觀察照片，加上你眼睛能看見的細節，例如：皺紋、眼睛和陰影。還有別忘了！要根據照片來作為你畫陰影的基礎。

❸ 輪廓素描

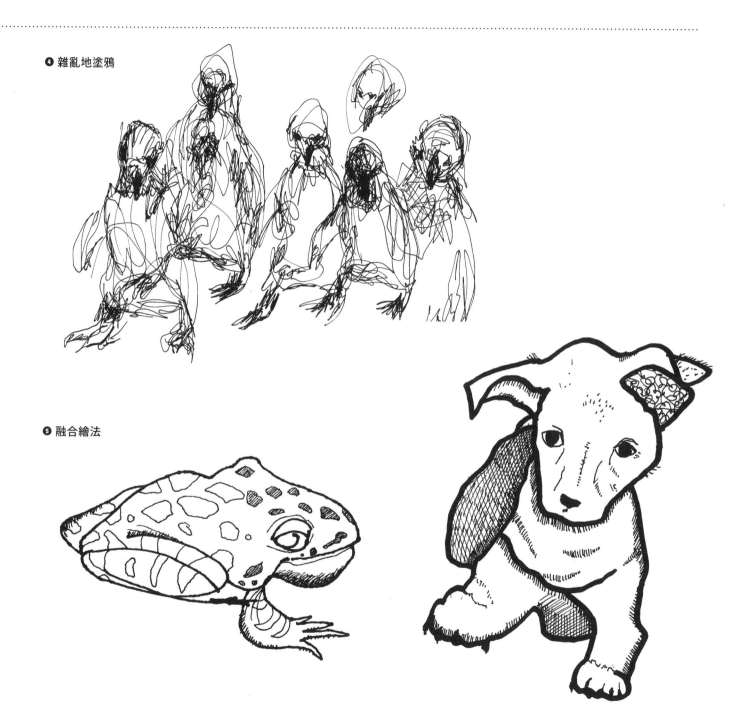

❹ 雜亂地塗鴉

❺ 融合繪法

# 橡皮擦的擦塗式繪圖

　　在前一個練習裡，我們採用麥克筆作為繪畫工具，所以未有擦去的動作。這是一個非常不錯的描繪方式，因為無法進行修改可使你花費精力在研究動物的樣貌上，而不是在進行擦去的動作。有趣的是，許多人覺得使用麥克筆繪畫令他們有自由的感受。

　　在這個練習裡，我們將進行正好相反的方式：你將使用「橡皮擦」來繪圖。這個方式也令人覺得不受拘束，因為需要修改時可進行擦拭，所以使我們可大膽下筆。也因為如此，我們持以放鬆的態度，並期待因此能有較佳的繪圖結果。

　　我們也會進行明暗畫法的練習，這將讓你學習到如何在你所創造的幻想動物中描繪陰影。

**材料**

- 素描本、卡片用紙、牛皮紙或棉紙
- 自動鉛筆和橡皮擦
- 一張動物照片作為參考用

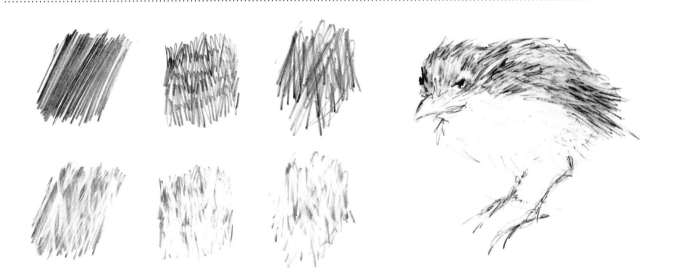

▲ 上排的塊狀圖形是藉由自動鉛筆所繪製而成；而第二排是以上排相同圖形為底圖，並搭配橡皮擦進行部份擦塗所形成的圖。

1. 一開始，找一張看起來有趣且能輕鬆地描繪的動物照片作為參考。選擇大約 3X6 英吋 ( 約7.5X14公分 ) 的照片。這個步驟應該只需花費幾秒鐘的時間 。

2. 先描繪一隻或一雙眼，之後開始隨意畫出一堆黑色石墨的線條 。

3. 現在你應該有一片黑色區塊，之後看著參考照片並開始使用橡皮擦「擦出」較淺色的部份。使用橡皮擦時，會因施力的程度不同，而呈現不同深淺明暗的變化。不要忘記時常參考所挑選的動物照片 ！

4. 若覺得擦拭的部份過多，只要使用鉛筆將需要的地方再重新描繪一次。

5. 一旦滿意你的繪圖作品，立即在旁邊開始描繪另一隻動物。若想創造另一種新形態的生物也是可以 。

小秘訣 ▶ 有時在進行這類型的描繪時，在你覺得「滿意」之前，你可能需要適度地告訴自己停止，並進行下一張新的繪圖。縱使這可能不是你曾描繪過最寫實的麋鹿(美洲赤鹿)，但你已盡你最大的能力，甚至已至少許超越自身舒適的界限，但當下可就此滿足手中的畫作，而進行下一項描繪 。

▲ 將不存在於現實中的動物，能擬真地描繪出來是件相當有趣的事。這張圖是藉由自動鉛筆在牛皮紙上所繪製而成 。

# 單只描繪觀察主體的某部份

當需要在大眾面前繪畫時，我通常會有所顧忌及忸怩，因為想到有人在背後看著我並評斷我的作品，就令我稍許緊張。所以，在近期參觀動物園時，我嘗試不同的方式：我決定僅僅專注於動物的某些部份特徵，而不是整體樣貌。我的想法是：若只畫一條腿或一隻眼，當有人在背後看我時，是很難對我描繪的部份進行嚴厲評斷。（我知道這是個怪異的想法，但此方式可催眠自己全神貫注於觀察和繪圖，而不過於擔心完成後的結果。）

在第一頁，你可描繪科莫多龍的一隻眼，而在下一頁畫出牠的爪。接著在第三頁畫上科莫多幼龍的頭部，而第四頁畫出身體的姿勢/動作。這個練習使你回到工作室後有許多非常好的概略圖可進一步描繪。

**材料**

- 素描本
- 原子筆
- 炭筆
- 若可以的話，觀察活生生的動物（像是去動物園參觀）；否則，也可單以照片作為參考
- 選擇性的媒材：水彩、彩色鉛筆……等等。

❶ 將素描本及畫具備齊，並找尋一個動物可就近觀察。

❷ 粗略地描繪一支爪子、一隻眼或一個頭的輪廓。盡量讓手放輕鬆隨意地作畫。

❸ 將素描本翻到下一頁，以另一個身體部位作為觀察部份，重複第二個步驟。

❹ 在第三頁畫出多個動物的姿勢/動作（動作的描繪是十分快速地，因為此時你是試著捕捉觀察物體的動態姿勢）。

❺ 除了觀察動物外，當你走到動物園其他的展覽館時，可針對各種不同的植物、葉子和花朵進行繪畫。可同時藉由你的視覺和觸感來瞭解主體的樣貌。（參考第51頁的側邊文字）

❻ 重複步驟一到四，直到你的素描繪本有6到8頁畫滿動物和植物的某部份。

▶ 此頁是我某次去參觀西雅圖的WOODLAND PARK動物園時針對動物和植物某部份所描繪出的畫作。當時我去時不是準備很周全，身上只有一支炭筆。所以我向動物園人員借了一支原子筆。

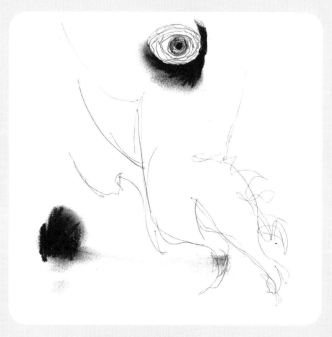

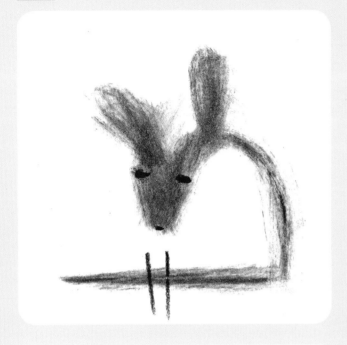

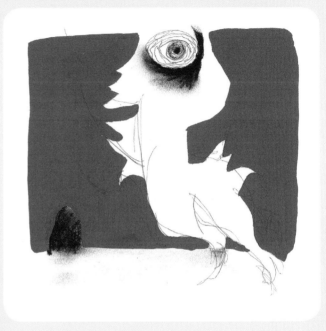

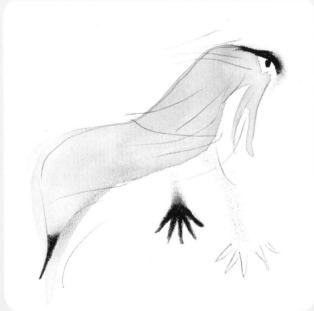

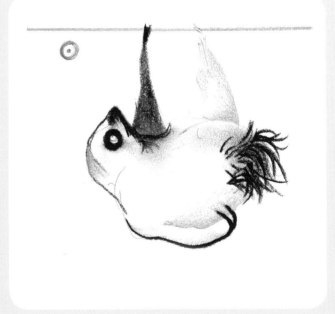

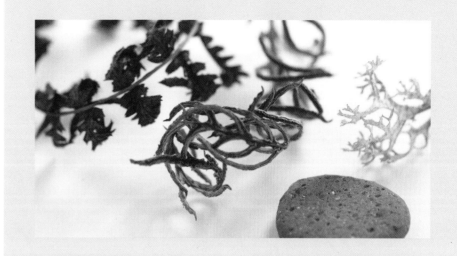

## 透過觸感繪畫

　　最近我閱讀了一本由英國畫家Emily Ball所撰寫的著作《以一種新穎方式來進行人像的描繪》。其中一個最令我驚奇的練習是，我們必須閉眼，單以觸覺的感官刺激來描繪自己的臉。

　　會讓我覺得驚訝的是，縱使我所完成的圖畫就像如閉眼描繪所呈現的模樣，肯定不是「精確的描繪」，但畫中的鼻子卻是我曾描繪過最似擬真的作品之一。

　　這是一個極佳的描繪或描寫方式（即是一開始時可藉由身體全部的感官來著手進行描繪，而不單只是以眼觀察而已。）

▲ 以乾燥的葉子和其他大自然的物體為繪畫主題時，若單藉由觸感來進行繪畫是相當有趣的。除了可在所畫的動物周圍創造一個場景，植物紋理的畫法可運用在毛髮、獸皮、鱗或斑紋等等的描繪上。

◀ 這是我單以觸覺的方式，利用原子筆所描繪而成的「葉子」概略圖。

◀ 等回到工作室之後，利用腦中的記憶和幻想，進一步運用水彩、膠彩或其他媒材「完成」之前所粗略描繪草稿的部份。這裡的袋鼠繪圖（左上圖）是我在參觀動物園後馬上完成的作品，因為其獨特的特徵還很鮮明呈現在我腦中。

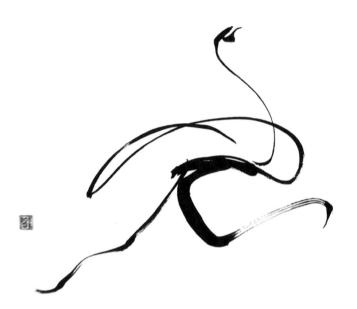

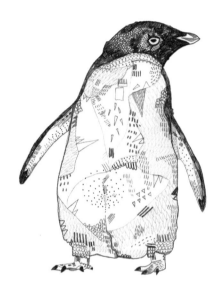

**鴕鳥** 佩特拉‧歐爾比克‧布朗 (Petra Overbeek Bloem)
墨汁畫於宣紙上

「這個技巧會讓你無法如畫油畫般在同一個作品花上幾個月的時間，因為用筆的節奏是很迅速 ( 這個鴕鳥的作品是一口氣完成的。) 但另一方面，相同的東西我會描繪許多次，甚至可能有百次，但同時也扔掉九十九次之多。在這個過程中，每次所作的畫，一次比一次還要來的抽象。一旦繪畫技巧到達抽象的程度，我發現若要回到之前較具體的描繪是有些難度的。」

**企鵝** 珊卓‧迪克門 (Sandra Dieckmann)
鉛筆畫於紙上

珊卓‧迪克門 (Sandra Dieckmann) 和傑米‧穆勒 (Jamie Mill) 共同描繪十個最令人喜愛動物的插畫系列，這是其中的一張圖。

▶ **烏鴉** 瑪麗娜‧芮曲能 (Marian Rachner)
筆和水彩畫於紙上

「我在雜誌中發現一張烏鴉的照片。藉此我描繪了其頭部樣貌，之後加上人的身體，並畫上看似像燕尾服同時猶如鳥翼的部份。」

「描繪人類和動物的混合體最吸引我的地方，是讓我能藉由不同的表現手法傳達內在感受。像是此圖使觀賞者能有所感受，對我而言就是極為有趣的事 。」

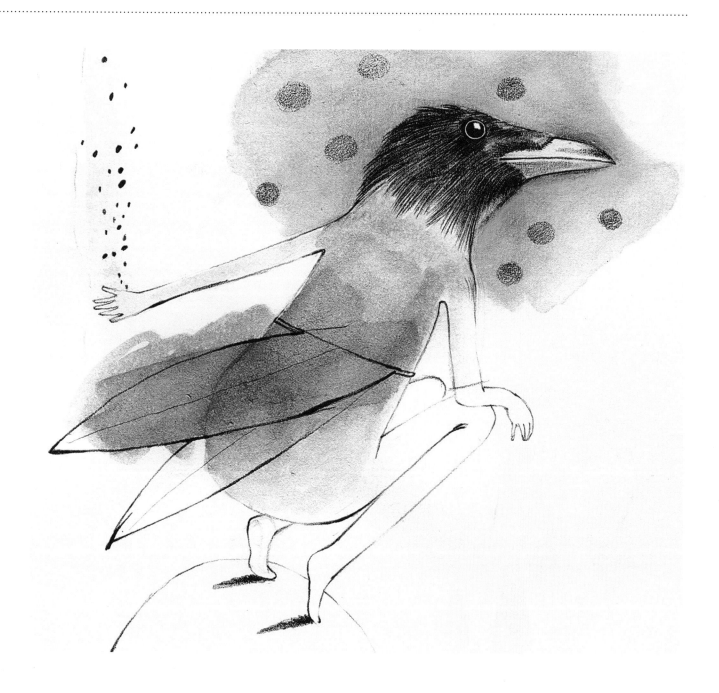

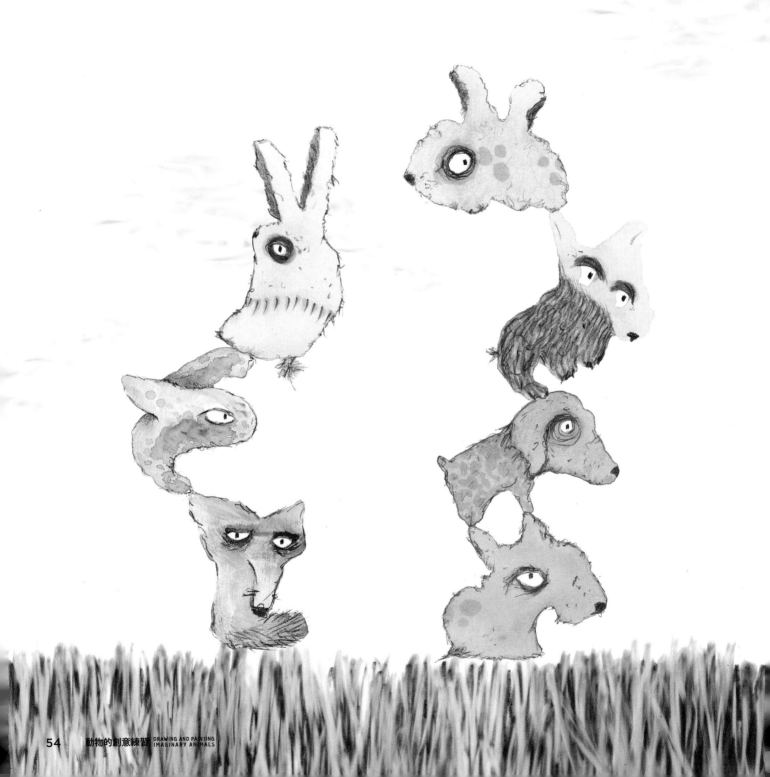

# 3

## 記憶與想像

描繪你內心世界的動物

**有時我們的潛意識最了解我們內在想法。**

　　有些人甚至還會說,我們的直覺和一瞬間的衝動總是最清楚我們內心世界。因此,我素描繪本中的許多畫作都是我在潛意識的帶領之下反覆練習而成的作品(若你問我為何要這麼做,我會告訴你我不覺得我是個具有極佳想像力的人。因為我的任何畫作都是在無意之中所描繪而成的,在某種程度上,對我而言算是僥倖巧取。由於我缺乏想像,藉由進行這章節所提的「事前準備工作/任務,以協助我的潛意識準備就緒開始運轉。因為沒有什麼比空白紙能使我立即僵住,所以若沒有依循前述的方式,我的「想像力」每次都讓我失望。)

　　本節裡某些練習的最終結果會呈現完整的作品,而其他的練習則是隨性塗鴉,期望某些有趣的生物樣貌能因應而生,以便之後可進一步演繹出更完整的描繪。

這裡水彩繪製成的團狀動物是各自獨立完成後(詳第62頁練習9),再利用電腦加以合成。

# 各種不同的塗鴉

下列的練習,你將單藉想像力創造出你個人的「團狀物」。這些隨意塗鴉成的線條、記號或色塊將給予你一個粗略輪廓以繪成一個畫作(開始時,你對最終所呈現的樣貌完全沒有或只有少許想法)。

**材料**

- 一堆卡片紙
- 素描本
- 美國 *Sharpie* 品牌極細麥克筆/簽字筆
- 黑色或藍色原子筆

❶ **多圈塗鴉式的團狀物。** 小時候我最喜愛的活動之一就是「塗鴉式繪畫」,即是在一張紙上隨性畫上一條彎曲線條後,我會試著從中「看」出一個圖像。與下列的練習有些相似,只是這裡的線條呈現較多圈狀,且較複雜及流線感,並更像「團狀體」。

- 將筆停在紙上並深呼吸之後立即開始。開始畫一些鬆散、圈狀及塗鴉式的線條。

- 採隨意亂畫的方式:像是快速畫一個大的圈狀後停止,之後在紙張其他地方隨性畫上一些線條。

- 在開始之前,可在腦中先想像一個鬆散的團形,但最終是你的手和潛意識支配(帶領)整個繪圖過程。

- 在畫完你的線條之後,上下左右打量(試著從紙的各個角度看去),看看是否能聯想到一個動物的樣貌。

- 加上一隻或一雙眼,並試著藉由各種不同的線條筆觸來完成,像是輕/淡色羽毛線;深色點;或交叉劃線(交錯線)。

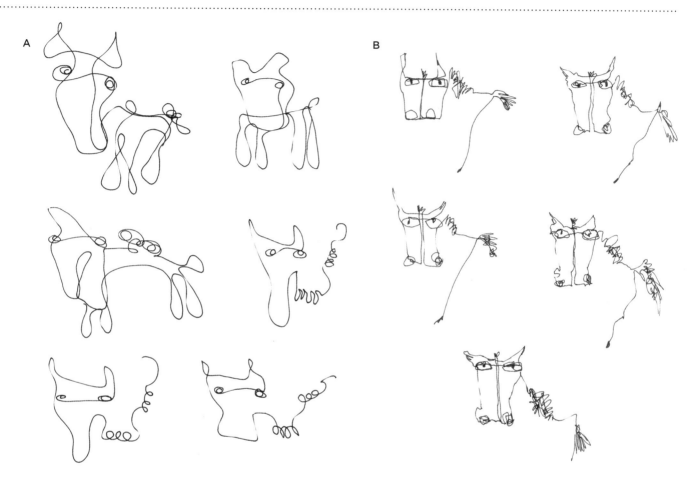

A

B

❷ **一筆到底的塗鴉**。這裡的繪圖是一筆到底，且以相當快速並流暢的筆觸所完成的（一旦筆在紙上開始作畫，直到整個描繪完成才能將筆提起）。

先準備五至十張紙，以及筆或鉛筆。之後決定要描繪哪一種動物時，稍為簡單地想一下這動物有哪些獨特的面貌特徵（像是大象有一個長鼻子、兩只垂垂的大耳、兩根長牙、皺摺厚實的皮膚、以及有趣的腳趾頭等等）。之後，非常快速將腦中所想的，一筆到底描繪出來。不要忘記畫上眼睛喔！

這可能需要一些時間才能上手，但將繪圖的控制權交付給你的潛意識，你將會描繪出你自己從未想過的作品。

開始時，嘗試幾次一筆到底快速的繪畫方式，等到你喜歡其中某個圖樣。

（a）之後，將速度放慢，試著持續不斷描繪同一個你所喜歡的圖樣。（B）此時你描繪的動作將還算快速，只是不像之前那麼快。嘗試將手放鬆以便讓手的自然晃動來帶領你作畫。（在早晨飲用咖啡後的時光，是一個非常好的練習時間。）

❸ **拼圖表現方式構圖**。在這個練習中，你將會在紙上到處隨意描繪類似拼圖碎片結構的線條。如上一個練習，讓你的潛意識帶領你的手在紙上來回舞動。之後，可以利用你對動物蹤跡的搜尋能力，試著從中發現鳥、魚和其他生物的形狀。至於是否要著色，就依個人喜好。

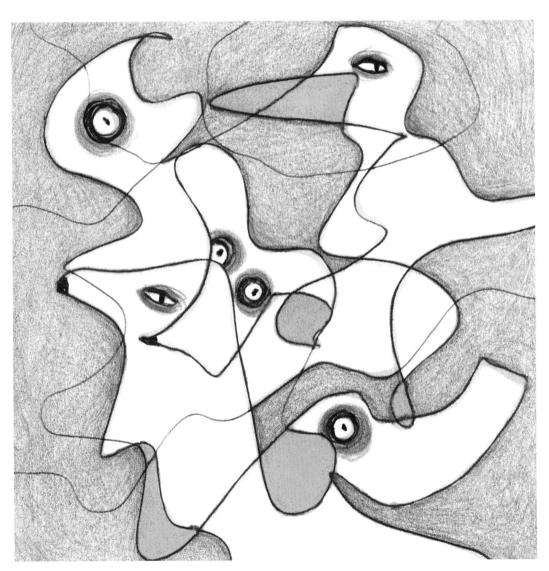

◀ 雖然單以此或許不能看作一個完成作品，但卻對未來動物形態的描繪提供許多粗略輪廓/想法。

❹ **暈抹粉彩**。我喜歡用手指沾粉彩餅（pastel）在紙上將其暈抹開來，縱然一般的粉彩條也可以呈現相同的效果。一開始，選擇一種顏色在紙上塗抹一小部份，最好不超過4英吋（約10公分）。之後選擇第二種顏色，試著將兩者均勻地塗上。若想要繼續添加上第三種顏色也是可以。

使用軟橡皮擦將有些塗色擦拭成較淡的色調，並將其塑造出圓潤的輪廓。試著重複塗抹及擦拭粉彩顏料，直到你發現某生物的樣貌慢慢呈現出來，並有衝動畫上腳、耳朵等等特徵。黑色原子筆與柔色的粉彩條之搭配效果極佳。

▲ 這個過程顯示出如何隨意利用粉彩塗抹技法使一個動物樣貌因應而生。在上圖，耳朵形狀呈現不是我所想的，所以樣貌變成有點奇異。（幸好這是描繪「幻想中」的動物）

# 以單隻眼作為描繪的起始點

在我全部的畫作中,有一個共通的特點是,在我開始畫之前,我從未知道我要做什麼,或描繪出的動物應該是怎樣的樣貌。(我不像有些我所遇過的藝術家,能在作畫前,腦海中已描繪出一幅完整的作品。)後來,我愛上在紙上漸漸才發展出的動物樣貌所帶來的驚喜,而現在的我非常感謝無法在腦中預先創作的這個「弱點」。

**材料**

- 素描本
- 鉛筆、炭筆或原子筆

❶ 以放鬆地方式握住鉛筆後,開始描繪一隻眼。記得,要放鬆!!

❷ 現在試著沿著那一隻眼描繪其他部份,也許你將畫上口、鼻或另一隻眼,或在那隻眼下描繪陰影或毛。在開始畫的前半段過程,盡量將鉛筆停留在紙上,以便讓自身的潛意識帶領你創作。(一旦你提起鉛筆,將會由意識來決定何時再重新開始下筆。)

❸ 試著持續地畫,直到你覺得你已描繪的部份可成為某個樣貌。一旦動物粗略輪廓已成形,你可將筆提起,並開始仔細思考如何接續完成作品。

❹ 試著不要畫過頭。我通常有一個「砰」的片刻告知我何時需要停止。若一旦有這種感覺,我必會停止。因為我隨時可再回來繼續畫,但若要補救畫過頭的作品是有難度的 。

▼ 下列的圖都是由單眼開始畫起的。花一點時間試著描繪不同的眼睛形態和瞳孔放置點,可感覺到一點細微的變化,這讓動物的表情呈現極大不同的改變。

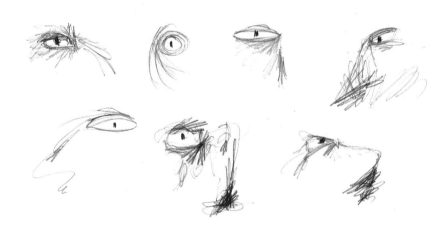

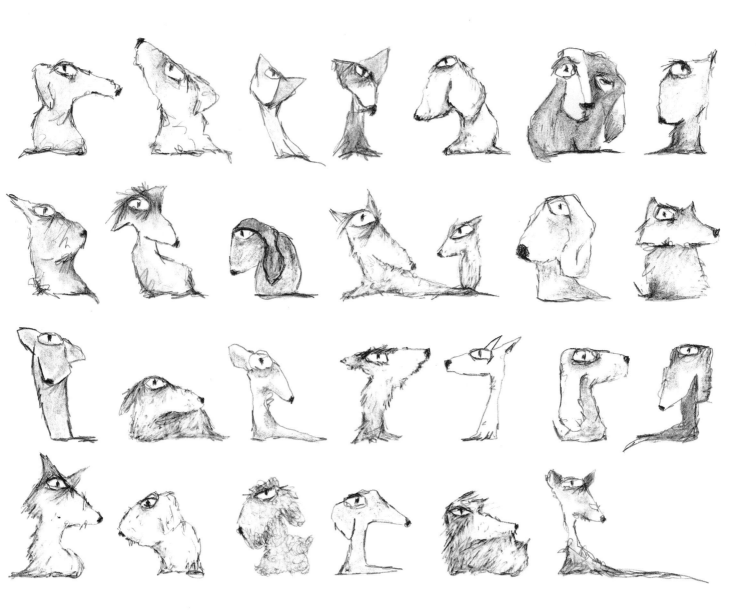

這裡看似暴躁的狗兒，是藉由筆與橡皮擦進行單眼描繪技法所完成的。

# 水彩繪成的團狀動物

　　這個繪畫方式是我最喜歡的創作方式之一，每當在畫桌前不知如何下筆時，我就會進行此練習。這也是一個有趣的方法，藉此學習如何表現出透明水彩的層次感，進而使你的色彩更有深度。

**材料**

- 水彩紙或素描本
- 12號的水彩筆（或類似）
- 水彩顏料
- 鉛筆或 0.01 微米的鋼筆（或類似）

❶ 選出一個顏色，並調淡它的色調，再來畫出一個你所想像的團狀。我喜歡以一個圓形做為開始，並以此描繪成眼睛接續畫下去。將圓畫為大約2×2英吋（約5X5公分）的大小。試著以緩慢速度移動畫筆，因為這個動作能讓你有時間在你的形狀裡思考添加一些微小的凸起和細節。

❷ 謹記在心，你最終會畫出某種動物的樣貌（即使在這個時候還難以得知是什麼動物），繼續思考如何描繪出「耳朵」、「腳」等等之類。並等待水彩乾。

❸ 調出第二個淡色調的顏色（我經常使用咖啡色或黃色。），將第二個顏色覆蓋在第一個顏色上以營造層次。再次等待水彩乾。

❹ 使用鉛筆或原子筆畫出眼睛的細節，羽毛、陰影或輪廓，進而完成你的幻想生物。假如希望增加你的團狀動物的層次感，可以採用彩色鉛筆或麥克筆（詳見練習#2）。

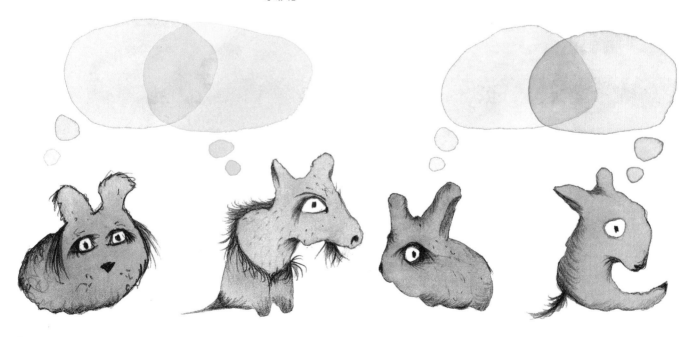

▶ 當你在畫時，手最好保持放鬆，這樣邊緣的呈現才能不完美 ( 感覺較隨意 )。你的畫筆必須保持一點水分。

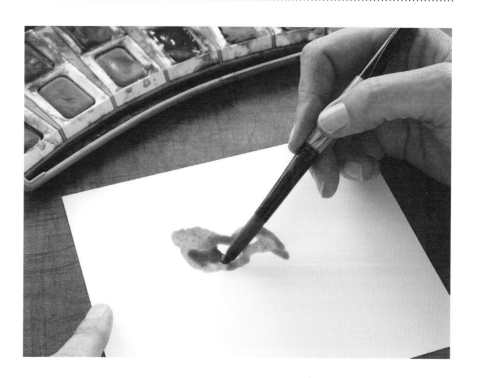

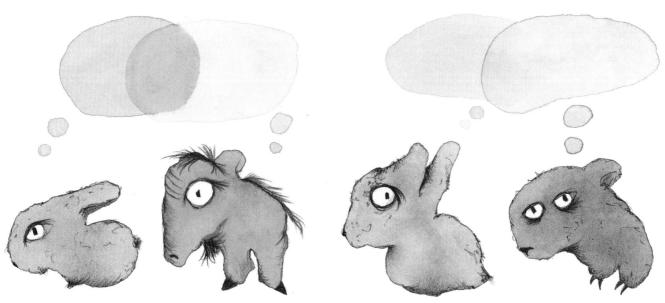

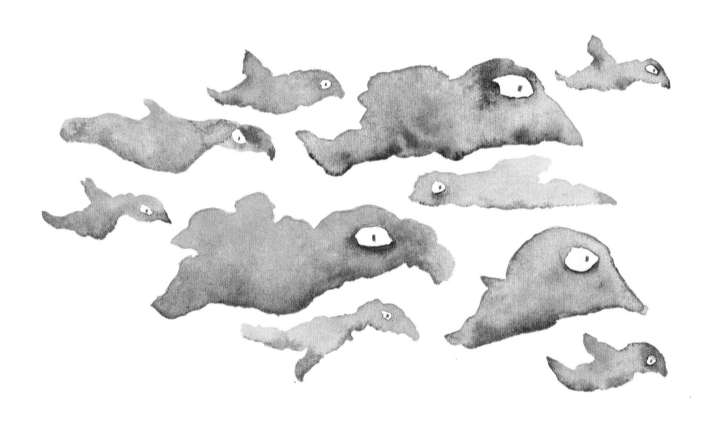

▲ **加重塗色**。這些鳥繪是在第一層水彩未乾之前於眼部周圍及尾部滴下濃縮的顏料所畫成。這張圖屬於一本仍在進行中的全為團狀鳥類的畫冊之其中一頁。

▽ **大理石加重法**。在水彩未乾之前，加刷上白色壓克力以製造大理石的效果。這可能需要一點點耐心來熟練此技法。之後用滴管直接滴在未乾的水彩上(但不能太濕)。

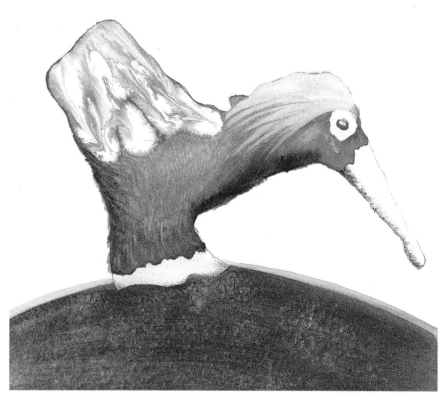

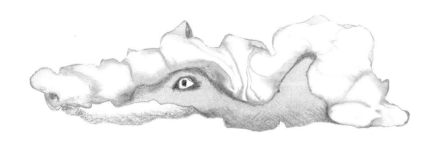

▲ **有多長** 瑪麗娜‧芮曲能（Marina Rachner）
壓克力和鉛筆畫於紙上

「這張圖是我嘗試擦拭多餘的顏料後所形成的，即是迅速且不受拘束的筆觸（揮筆）。我不自禁地就添加上頭、耳朵以及腳的部份，並且使用削好的鉛筆畫出細微的特徵。」

▶ **鳥** 塔兒‧荷司達（Dar Hosta）
Pitt系列的藝術筆、Prismacolor品牌的麥克筆、炭筆以及壓克力畫於紙上

童書作者兼畫家的Dar Hosta喜歡在他的古怪鳥繪系列中添加入一些對話以及表現喧嚷感。「當一個專修『愚蠢藝術』的畢業生，我迷戀於團狀動物。奇怪地是全部所描繪團狀動物最終都演變成為鳥繪——不討喜，空洞的，有羽毛的鳥，以種子維生並且會築巢，但是很醜，嚷叫的鳥抱怨所有的事。很快地，古怪鳥誕生。你可能會想我是一個奇怪又會抱怨的人，但我發誓這不是我，是鳥。」

◀ **蝸牛樣貌的狗** 麗莎‧菲克（Lisa Firke）
鉛筆以及黑色簽字筆畫於紙上

Lisa喜歡由一個抽象的環狀曲線作為開始。她說，「我會確定這條線會與自己交叉，並結束於原來的起點。接下來只要開始填滿這些由線條所組成的區域直到某種樣貌的呈現—— 這個例子是一個有蝸牛樣貌的狗。」

# 2 複合媒材
## 實作範例

圖畫、繪本及其他有趣的手作小物。

當你開始著手進行本章節的實作工程，你會發現先前章節裡所有的練習都會在此派上用場。我試著簡單明瞭地列出逐步的創作流程；不過若你在任何時候，興起了改變創作方向的念頭，我希望你跟隨你自己的直覺而行。

藝術家露西爾·布蘭奇(Lucile Blanch) 曾寫道：「在畫家下筆前，創作的點子是永遠用不完的……過往的經驗顯示，在創作的途徑中，材料會彰顯自己的特質，手會脫離原定的軌道，創作想法也會跟著改變。」

任何的創作工程都是如此。你的成品是不太可能，甚至是不樂見與本章節裡的範例作品看起來有任何一絲的雷同。你的個性會融入你創作的過程，而你的作品會富有你個人獨特的印記，這是件非常好的事情！

# 4

## 瓦哈卡的
## 點點大象

多即是多

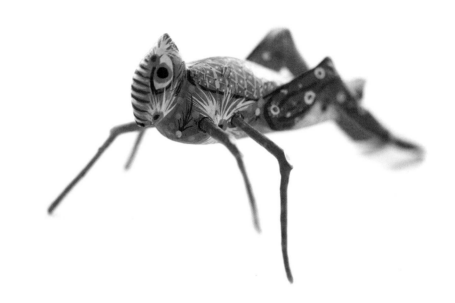

源自於墨西哥瓦哈卡市，令人驚奇的當代動物雕刻品，啓發了這次的創作練習。

「偶而『過度』可振奮人心，以避免『適度』所養成的麻木習性。」
—— 威廉・薩默賽特・毛姆　*W. Somerest Maugham*

　　使用有限的繪圖用具，極簡地創作是我的本能；一些我最鍾愛的作品，就是單以一支碳筆繪製而成！同時，我也很欣賞許多創作同好們的複合媒材作品，具有豐富且多層次的色彩；此外，我也很欽佩他們推疊複合媒材的手法，其中的媒材包含了：彩色鉛筆、麥克筆、炭筆、鉛筆以及油漆等。

　　有一天，我環顧四周，尋找能讓我朝此創作方向前進的物件，我選擇了源自於墨西哥瓦哈卡市的木雕藝品 —— 小蚱蜢，作爲靈感來源。

　　如同大多數的事物一樣，這個小蚱蜢只能算是一個開端。很快的，我沉浸在冥想的樂趣當中，想像著自己締造出一件超越自我顛峰的複合媒材創作！

### 材料

- 8.5 x 11 英吋 (21.6 x 27.9公分)
  熱壓水彩紙
- 黑色不褪色油性麥克筆
- 極淺色系的水性或酒精性彩色筆
- 彩色鉛筆
- 白色油漆筆
- 選擇性的：掃瞄機與印表機

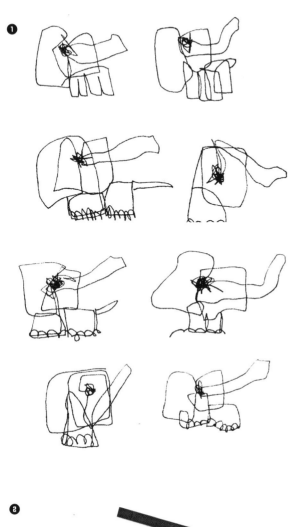

❶ 繪製8至15隻小型的大象圖案。在我設計出理想的大象的輪廓前，我在數頁的素描簿上快速地勾勒出這些帶點撩亂的單線條草圖。

❷ 選出一個你最喜歡並且最具延展性的設計草圖。將其掃描到電腦中，再利用圖像編輯軟體把它放大至恰好適合於21.6 x 27.9公分的紙張，接著把它列印出來。在此，我使用的是140磅的義大利Fabriano熱壓水彩紙。

當你把比較厚重的紙送入一般的噴墨式印表機，你必須從旁給予協助。基本上，我會稍稍地施力把紙推入進紙匣，好讓印表機的進紙滾輪把紙夾住。這可能需要多試幾次，不過我用這個方法，都能把設計草圖順利地列印在重達140磅紙張上。使用光滑的繪圖紙或熱壓水彩紙所列印出的效果通常會比粗糙(冷壓)紙來得好。

除了上述的方式之外，你也可選擇把設計草圖直接畫在比較大的紙張上。

❸ 用黑色不褪色油性麥克筆為原有的線條增添厚重感與變化。把線條的各處及圓角加粗，如有需要，亦可再增加更多的線條。盡情地發揮!將線框填滿，好讓你的作品呈現出粗細線條微妙的對比。

❹ 用不同顏色的淺色系彩色筆，把線框內的各個區塊，塗上一層透明的色筆層。

❺ 用彩色筆和彩色鉛筆覆蓋上多重的色層，並點綴上各式的線條與圖案，直到你滿意為止。

❻ 用白色的油漆筆做最後的修飾。小圓點是瓦哈卡木雕工藝最顯著的元素；因此，我在所有的黑框部位點上了白色小圓點。另外，你也可將白漆點綴在任何你覺得需要加強的區塊。

完成！

❸

❹

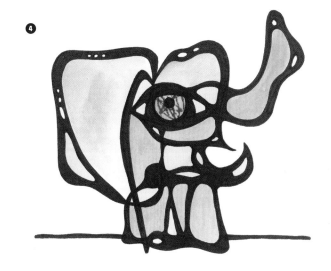

❺

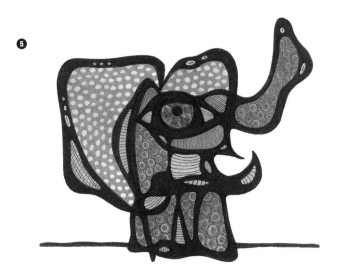

小秘訣 ▶ 除了白色油漆筆外，你也
可以液態石膏或白色壓克力墨水來取
代，並用極細的毛刷為作品點妝上白
色的細節。

❻

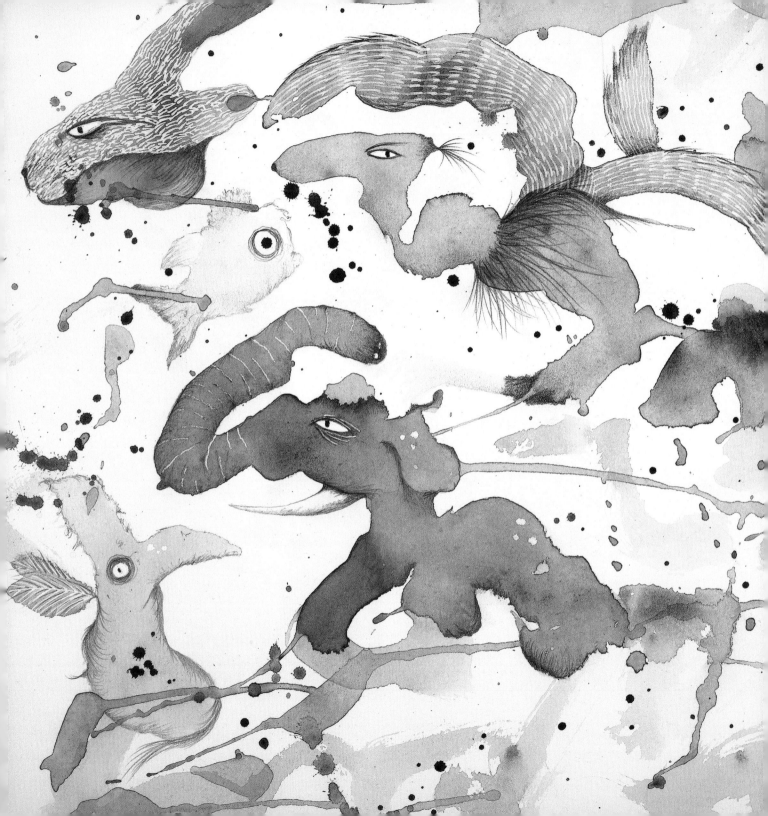

# 5

# 虛構的動物

以水彩抽象的水紋為開序

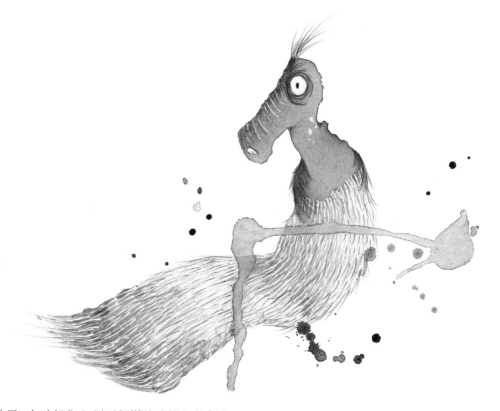

此頁的動物是使用藍色和黑色的水彩、鉛筆與白色油漆筆繪製而成的。

　　如果你希望作品呈現出不同的效果，有時候你必須要想辦法改變你的創作習性。

　　我容易變得很要求工整與精確 (有人會說是「小心翼翼」)，尤其是當我花了相當多的時間在一幅畫作上之後，我開始失去創作的勇氣，害怕把它搞砸。出於這個理由，我常逆向操作，先故意把畫作「搞砸」，以作為創作的第一步。

　　本實作範例中便是以水彩不規則的水紋作為作畫的開序。

　　以這種手法開始，是種很自由的創作方式。你就只管把顏料潑濺在畫紙上，不去多想它所呈現出來結果。作動要快速。如果你想的話，可以放點音樂。在同一時間內，潑繪數張的畫紙。

　　之後，你就可以開始吹毛求疵，來控制形體的走向及額外的潤色。

## 材料

- 11 x 15 英吋 (27.9 x 38.1公分) 熱壓水彩紙
- 水彩
- 大的圓頭毛刷
- 鉛筆
- 白色油漆筆
- 選擇性的：壓克力顏料

75

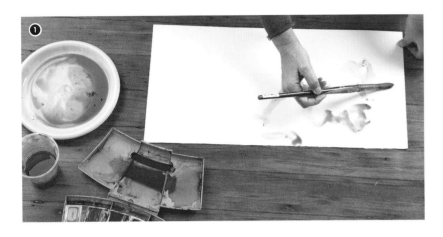

❶ 在調色盤上預先調製出數個不同顏色的透明水彩顏料。(你所調製出的顏料應該要很淡,因為之後我們將添加更多的顏料、彩色筆、鉛筆和其他媒材為創作賦予主體。)由於你使用的是比較大張畫紙,相對地,需使用大支的水彩筆。還有,要記得調製足夠的顏料並加入大量的水!如此一來,你才不會畫到一半顏料就沒了。

❷ 用水彩筆在畫紙上隨性地畫下不規則的曲線。把畫紙微微地傾斜讓水彩顏料流洩出不規則的線條。接著,輕敲水彩筆的尾端讓水彩噴濺於畫作之上。靜置畫紙直到完全乾燥。

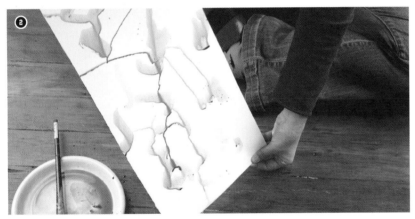

❸ 添加上第二個不同顏色的水彩。繼續隨性地砌上不規則的曲線和噴點,並試著平衡色彩在畫紙上分佈的比例。同時,務必要將畫紙留白至少50%,這一點相當的重要!當透明水彩的水紋鋪陳到位後,再回頭利用剩餘比較濃稠的水彩顏料,局部滴入還未全乾的水紋上作潤色。

❹ 用鉛筆、彩色筆、彩色鉛筆和白色的油漆筆等,由水彩的水紋曲線上擷取出動物的形體並加以修飾美化。

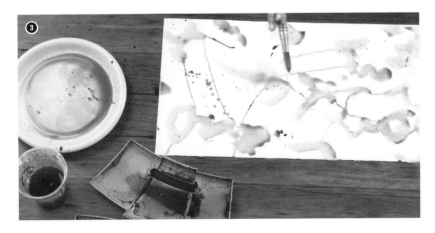

**4**

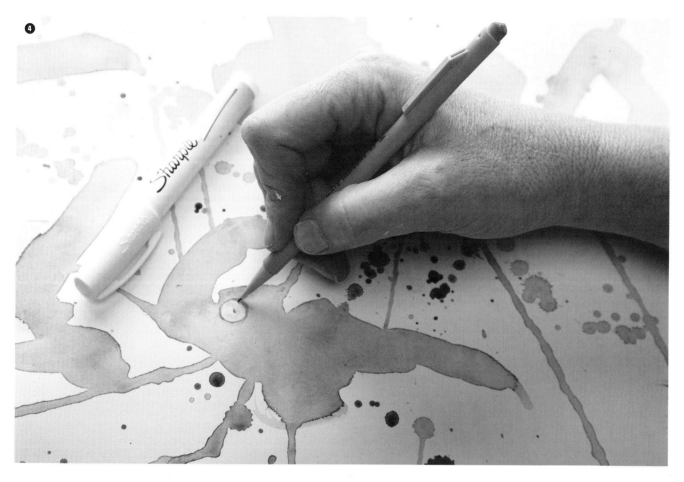

小秘訣 ▶ 另一個提升質感與增加趣味的創作方式就是直接用滴管把白色的壓克力顏料畫在畫作上,使作品呈現具有厚度並帶點破裂與不規則的線條。但記得要將此設為最後一個步驟,因為壓克力顏料需靜置一段時間才會完全乾燥。最後再噴上專用的保護漆。

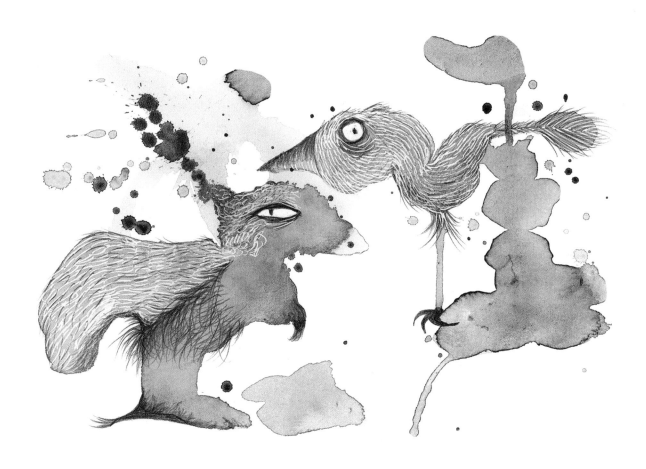

以**數位方式清理作品**。將一部分你所繪製的圖形掃描到電腦裡，再以圖像編輯軟體去除掉不想要的
斑點。並將邊邊角角的部分修圓使其顯得自然。最後，用水彩紙把修整好的圖形列印出來。

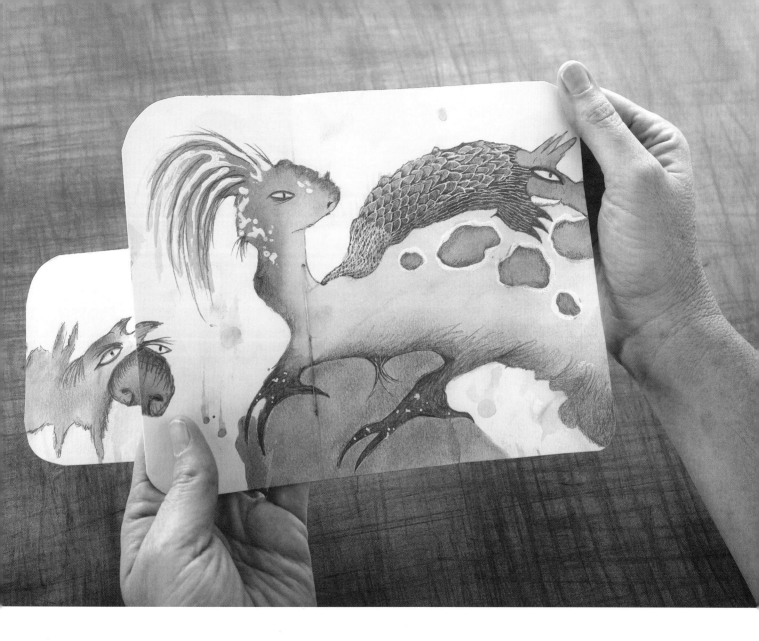

**製作互動式畫冊**。將所繪的圖畫製成畫冊,讓每一頁的圖形都能與前一頁有藝術形態上的互動與連結(更多相關內容請見下一章節)。依照本章節裡先前的指示,在畫紙的正面與反面彩繪出圖形。接著,把繪好的圖紙裁剪成兩到三張長條形的頁面並將其對折,最後再裝訂成冊。

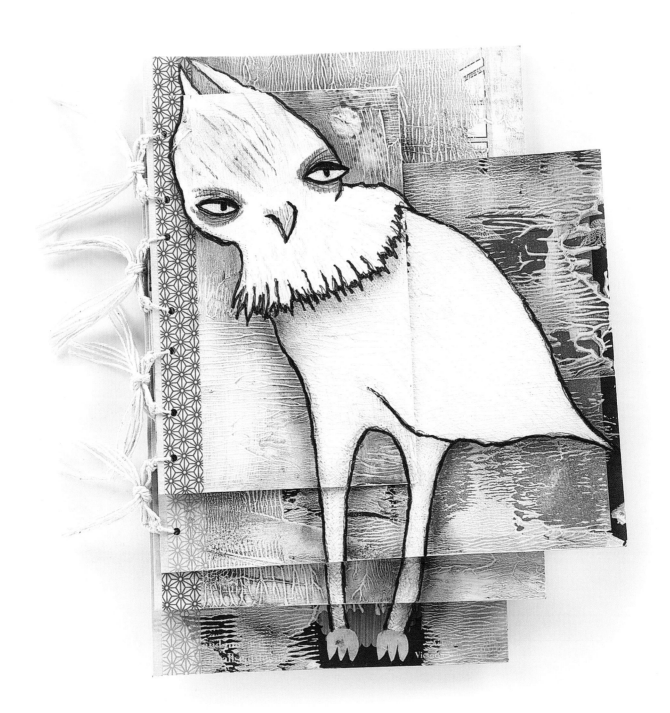

# 6

# 垃圾郵件製成
# 的生物繪本

石膏與水彩

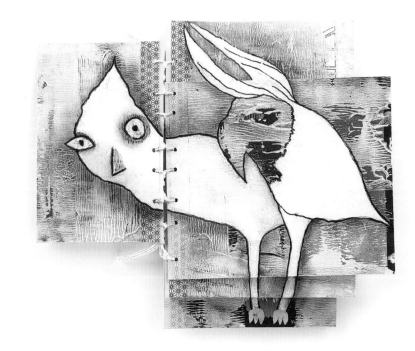

在這個如同拼圖般的繪本中,每頁接連的圖畫皆與前一頁有所互動並屬於他頁插圖的一部分。

**猴子般的思緒**

這個用詞是指思緒不斷的移轉,如同猴子在樹叢裡不斷的跳躍,在某些方面來說,這絕對是個弱點。

(比如說,當我一心想做的就只是為本章節撰寫一段簡單的序言,但真的是有必要讓吱吱的剎車聲、貓食、洗衣、蜘蛛、死蒼蠅、截稿期限、交通、學習駕駛、慢跑、散步、游泳、淋浴、洗澡和和咬指甲等穿過我的腦海裡嗎?)

是!性格與能力上的弱點的確是會讓我們活得比較艱難。然而,請仔細想想下列關於一位印度當代藝術家的評論:

「他所有的弱點就是他的強處。」

本實作範例接納了我們「弱點」的部分──非線性猴子般的思維。

切割畫面的線!我們歡迎你!

---

**材料**

- 5 到 7 張垃圾廣告明信片
- 白色石膏液
- 細繩
- 水彩與小支筆刷
- 彩色不褪色麥克筆
- 軟性藤木炭筆
- 軟性固定噴漆
- 1/8 英吋 (3公厘) 打洞機
- 滾筒
- 遮邊/裝飾膠帶
- 搓揉與拋光用的抹布

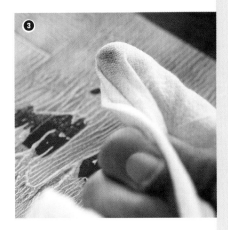

❶ 收集5到7張4X6英吋（10.2X15.2公厘）或是更大的垃圾廣告明信片。使用不同尺寸的明信片會有最好的效果。首先，把滾輪滾動在白色的石膏團上，確認滾輪載上一層厚厚的顏料。接著，輕輕地將滾輪滾過明信片（有點像在明信片上快速地滑過）。這個步驟你最多只需做兩次，切勿過度塗抹，好讓明信片上原有的色彩還是能夠穿透出來。將明信片靜置乾燥。重複上述的步驟，將所有明信片的正面與反面都滾上白色的石膏。

❷ 等石膏完全乾燥後，塗上一層非常濕潤的透明水彩，顏色由你自己選擇。本實作範例中，我使用了藍綠色。待水彩完全乾燥後，再塗上第二層透明水彩（這次，我選用的是橘褐色）。重複上述步驟，將所有明信片的正面與反面，各覆蓋上兩層透明水彩，並將其靜置乾燥。

❸ 由於石膏會阻抗水彩的附著性，所以乾涸的水彩顏料會形成凸起的小灘。在搓揉與拋光的步驟裡，你要把顏料揉合、延展開來，並且剝除凸起石膏部位的顏色。用抹布包覆手指，把手指浸入水中，擠掉多餘的水分，讓抹布稍微濕潤即可。以畫圓的方式輕輕地搓揉明信片，把顏料推展開來。當抹布變得比較乾燥時候，你可以稍微用力一點。持續搓揉與拋光，直到你滿意作品所呈現出的紋理為止。

❹ 接下來，你將著手設計不規則形狀的繪本。把數張的明信片裁剪成不同的尺寸頁面。花些時間將它們設計成你所喜歡的頁面編排，並確認所有的頁面是參差而非精準的對齊。

小秘訣 ▶ 經過搓揉與拋光後，每種顏色所產生的反應會略有不同。藍色、黑色與橘色的水彩顏色容易變深，黃色總是明亮起來，而褐色則有柔化色彩的效果。你需要親手試驗並且不斷的嘗試，直到你找到你喜歡的色彩組合為止。

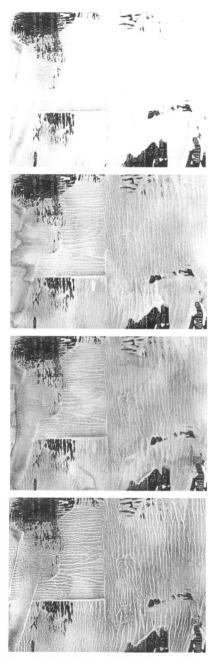

這一系列的圖片展示紋理從步驟1到步驟3
的進展過程。

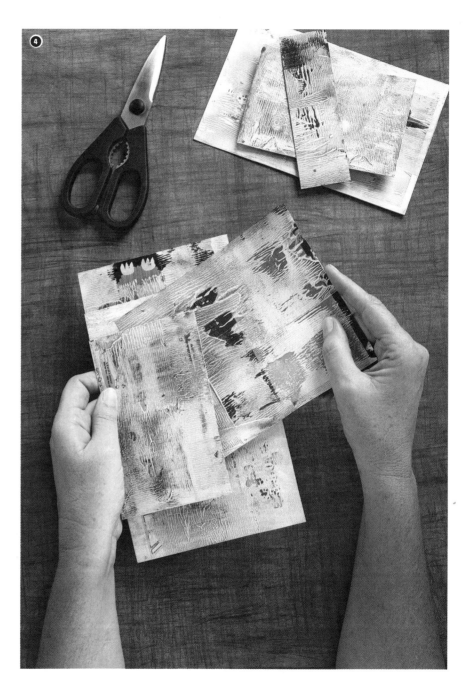

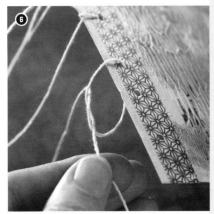

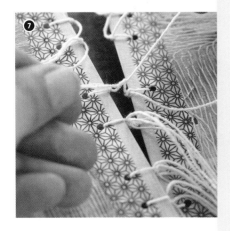

**5** 一旦你設計出滿意的頁面編排,即可開始用修邊膠帶或裝飾膠帶來強化書脊的部位。接著,用口徑1/8英吋(3公厘)寬的打洞機在首頁的書脊上打出3到7個孔。(孔距不需一致。)以首頁的明信片作為樣板,將其他的頁面全都打孔。

**6** 剪出每條約8英吋(20.3公分)長的細繩。在每一個孔上,各穿上一條細繩並打上平結。

**7** 如圖示,把兩張的明信片放一起並將中間的細繩綁緊,以此方式把所有的頁面串連起來。在做這樣的捆綁工作時,我通常會把明信片放在我的膝蓋之間,用雙膝把明信片托住固定不動。當你將所有的結綁緊後,你可以把餘留的線頭串上珠珠、編成辮子或是直接剪短。

**8** 現在準備就緒,可以開始繪圖了。用一支彩色不褪色麥克筆(如果想要的話,可先用鉛筆打稿)勾勒出動物的形體。你可以參考你素描簿裡的畫作來尋求靈感,或試著找出明信片上的紋理來衍生出動物的形體。要確實讓一部分的圖形超出現有頁面並延伸至下方頁面。或更下方的數個頁面。如此一來,當你翻頁時,版面的右面就會有上方頁面所延伸下來的圖案;再由這個既有的圖案作延伸來完成整個版頁的插圖。你的最終目標是製作出一本如拼圖般的繪本,每一個插圖皆與前一頁有所互動並屬於其插圖的一部分。

**9** 當你用麥克筆框出動物的形體後,在框內塗上一層石膏。(白色的顏料可讓你的眼睛休息一下並與背景的彩色石膏紋理形成很好的對比)。將其靜置乾燥。

**10** 再次使用原來的彩色麥克筆把被石膏覆蓋住的線框重新繪上,繪圖時手部要保持放鬆。接著,用比較細的麥克筆添加上交叉的影線、陰影以及任何其他任何你想要的細節。

**11** 用軟性藤木炭筆把動物圖形的邊緣打上陰影,使其顯得更加突出。直接把炭筆塗在圖形邊緣,然後用手指頭將炭粉暈開柔化。最後,再噴上軟性固定漆。

小秘訣 ▶ 依石膏品牌的不同,你可能會發現當你在石膏上使用麥克筆時,筆頭會有些阻塞的現象。這時,你可在手邊準備一張廢紙來清理筆頭。或者,你可以直接先噴上一層軟性固定漆,之後再開始繪圖。

步驟8至11

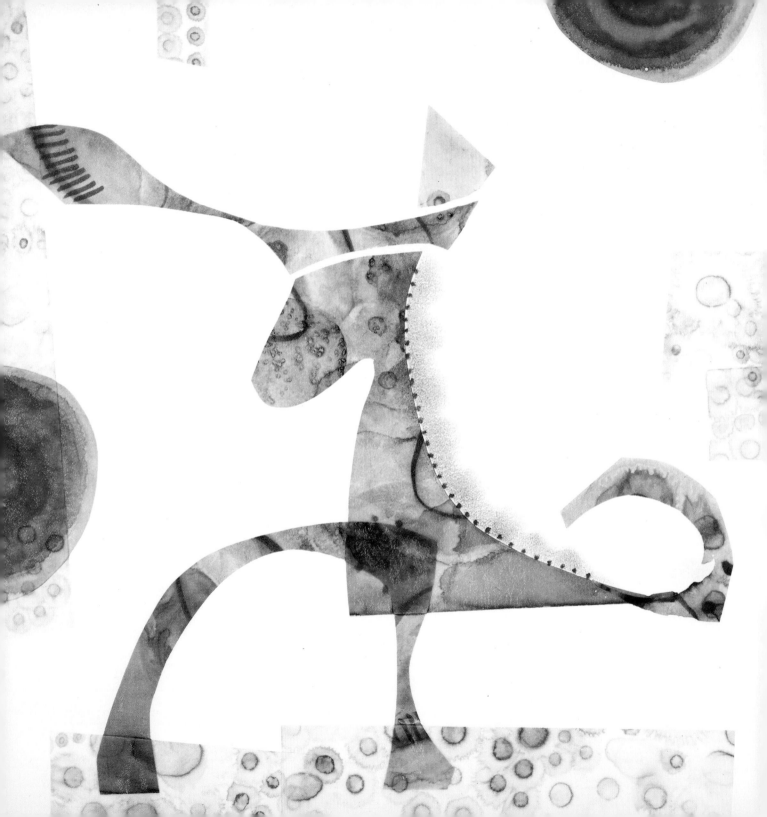

# 7

# 水彩轉印動物

熨燙法

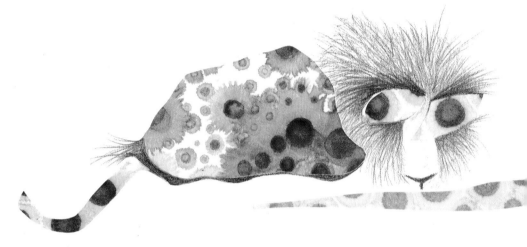

**意外與失誤，在藝術創作的世界中扮演著重要的角色。**

　　幾年前，我使用T恤轉印紙來製造與販售我作品的布料轉印圖。一張放在我的工作桌上印刷好的轉印紙，正準備要熨燙到布料上時，我不小心將水彩潑灑於上頭；顏料在轉印紙上所反應的效果實在是酷極了！於是我開始進行實驗，先在轉印紙上彩繪出圖形，再將繪好的轉印紙熨燙於水彩紙還有布料上。我試用了各式不同的媒材並且把數個轉印圖層疊起來，結果產生了類似浮雕版畫的製作程序。

　　在本實作範例裡，我們將使用水彩、轉印紙和熨斗，以兩種不同的手法來創造出不同的動物。

在本章節裡面，我們將嘗試用簡單且快速的方法來創造出一些我所見過最可愛的水彩紋理。

---

**材料**

- 一張 8$\frac{1}{2}$ x 11英吋（21.6 x 27.9公分）熱壓水彩紙
- 一組薄布料用的冷剝T恤轉印紙
- 一張棉紙（或類似材質的紙）
- 水彩顏料
- 12號水彩筆或是類似大小的筆刷
- 熨斗
- 選擇性的：軟性藤木炭筆、原子筆、粉彩和彩色筆

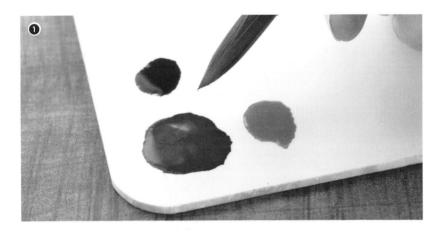

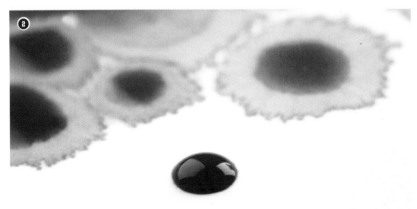

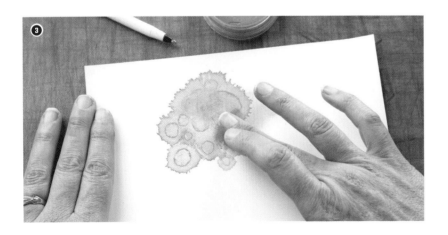

## 彩繪轉印紙

**❶** 使用至少兩個不同顏色的水彩混合出中等色調的顏料。（當水彩顏料與轉印紙上的化學物質產生反應，水彩通常會擴散開來，營造出更豐富且多層次的色調。）淺至中等色系的水彩顏料效果是最好的。此外，你所調製出的顏料必須要是非常水潤的。

**❷** 水彩將會從你最初下筆的位置溢流開來。一開始先慢慢地上色，直到你能掌握水彩的流向為止。當你用畫筆在轉印紙上點上水彩，起初它會看起來像是個一般的圓點，但是不久後，你會發現水彩漸漸地蔓延擴散。如果轉印紙變得太濕或看起來有點糊，請停止著色。待其乾燥後再重新開始上色。著色完成再將其靜置到完全乾燥。

**❸** 轉印紙乾燥之後，你可以添加上其他的媒材如：原子筆、彩色筆、麥克筆、軟性藤木炭筆和粉彩等，為作品增添不同的紋理與變化。

> **小秘訣 ▶** 有些媒材並不適用於轉印紙上，因為它們的筆頭過於堅硬，很可能會劃破轉印紙上的塑膠塗層；又或者是塑膠塗層與媒材產生反應因而阻塞筆頭。以下是部分不適用的媒材清單：鉛筆、彩色鉛筆和某些的不褪色簽字筆。此外，有些原子筆經過一段時間後可能會褪色或變色。

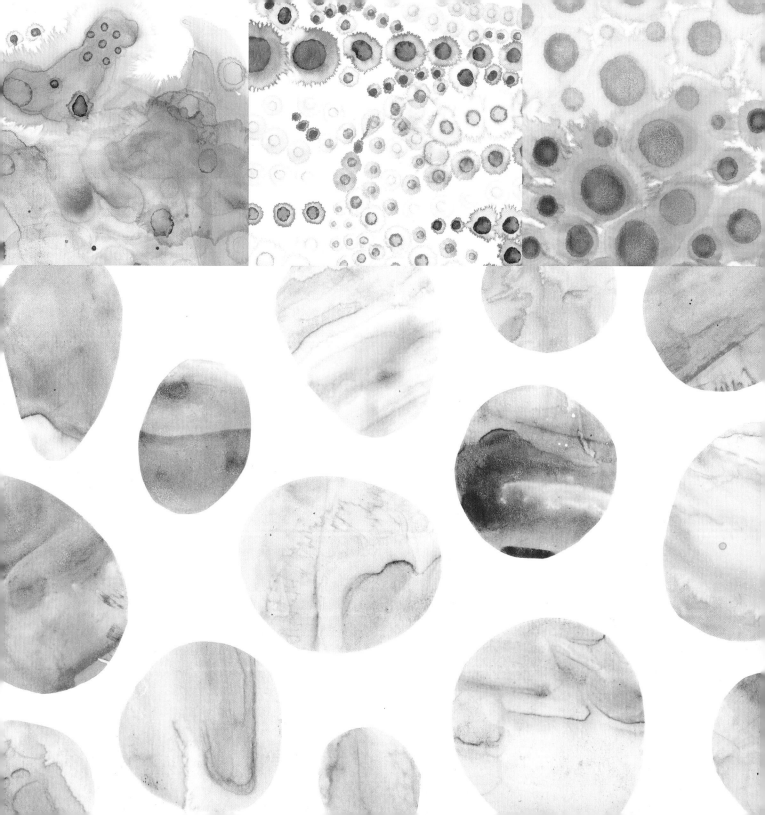

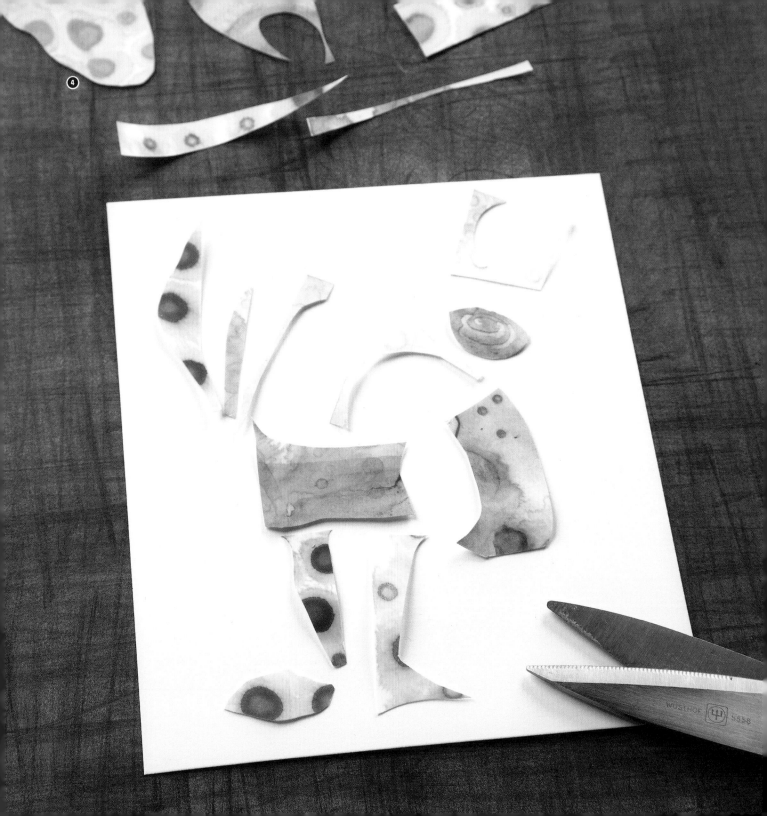

4 接下來，把彩繪好的轉印紙裁剪成各
式不同的形狀，並將他們「建構」成動
物的形體。用一張廢紙做為基底，在上
頭把裁剪好的紙張陳列設計出動物的
圖形。

5 當陳設出你想要的圖形後，在上頭覆
蓋上一層水彩紙，如同製作三明治一
般。把雙手的手掌撐開來，上下夾住你
的「三明治」並將其翻面。

6 小心地掀起頂端的「基底紙」。現在，
原始設計圖的正反面已顛倒過來；轉
印紙帶有水彩顏料那面應是朝下並貼
向底端的水彩紙。你可能需要把一些
在翻轉過程中被移動的轉印紙重新排
列歸位。

7 將熨斗設定為棉布模式並開機預熱。
把組好的作品置放在平穩的平面上(如
桌面)。如果需要的話，可鋪上墊板以
保護桌面。接著，將作品覆蓋上一張棉
紙並依照轉印紙包裝上的指示，用熨
斗將轉印紙燙印於水彩紙上(通常須
熨燙30至50秒)。待其冷卻後，把轉
印紙的背膜剝除。如果想要的話，可以
再刻畫上額外的細節。

小秘訣 ▶ 轉印圖熨燙於紙張或布料的
時候，可能會因加熱而滑動，模糊了
你的作品。為避免這個情況，將熨斗
以垂直下壓的方式來熨燙就好，並且
要非常小心地提起熨斗，不要碰撞到
仍是燙熱的轉印圖。

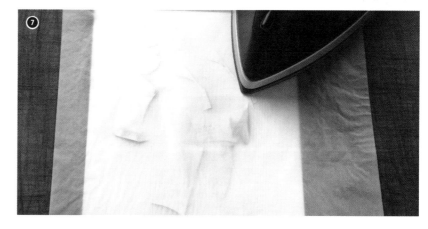

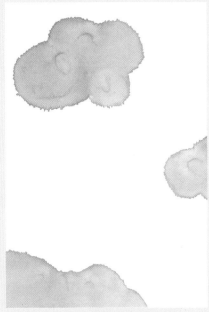

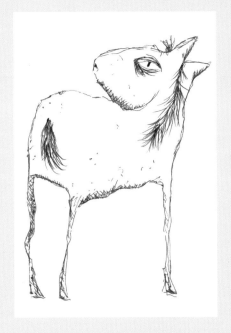

## 替代方法: 層疊轉印圖版

另一個有趣的轉印紙運用方式,是將不同的「圖層」或「圖版」,層疊地熨燙於水彩紙或布料上。由於轉印紙所燙印出的圖案具透明性,所以你將可以看透作品裡所有的圖層。

**1** 準備3張一樣大小的轉印紙。用水彩、炭筆或其他媒材將每張轉印紙繪製成「圖版」。試著置入能讓每個圖版有些許相互輝映與重疊的元素。

註:我傾向用目測的方式執行這個步驟,並了解最後成品所呈現出來的效果會與期待的有所不同。(我學習到意外的驚喜往往比過度的掌控,更能成就出美好的結果。除此之外,它還能保持神祕感,使我無法確定作品最終的樣子。)

**2** 用熨斗把第一張轉印圖燙印到水彩紙或布料上。待其冷卻後,剝除背膜;接著,小心地在上頭對齊疊放第二張轉印圖,將其燙印於第一個轉印圖上。最後,重複上述步驟將第三張轉印圖重疊燙印,完成作品。

小秘訣 ▶ 如果你估計錯誤,在轉印圖還未完全固定密合前就撕除背膜,你可以小心地試著把背膜重新貼上並再次熨燙。如果轉印圖上還是殘有氣泡或水珠,你可以用熱氣槍小心地擊點來抹平這些瑕疵。

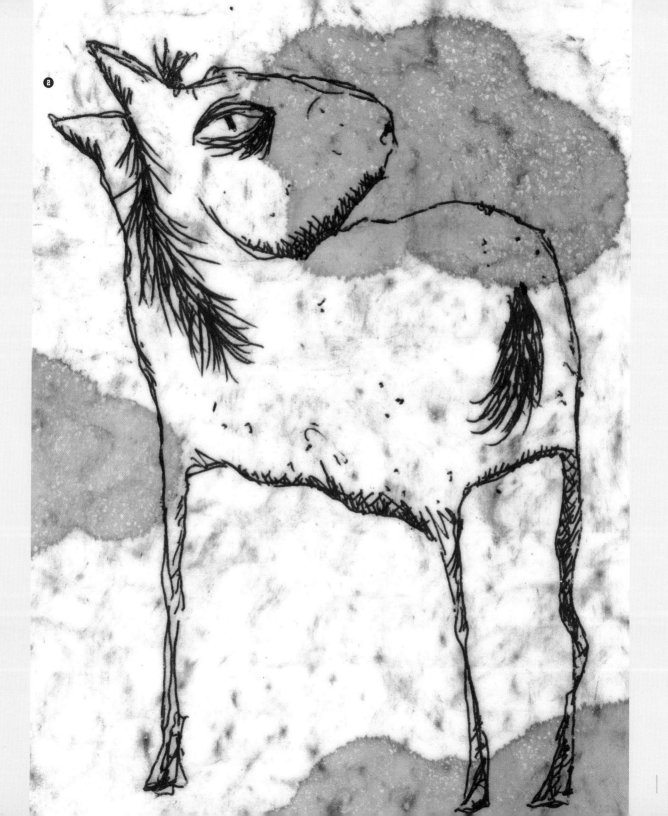

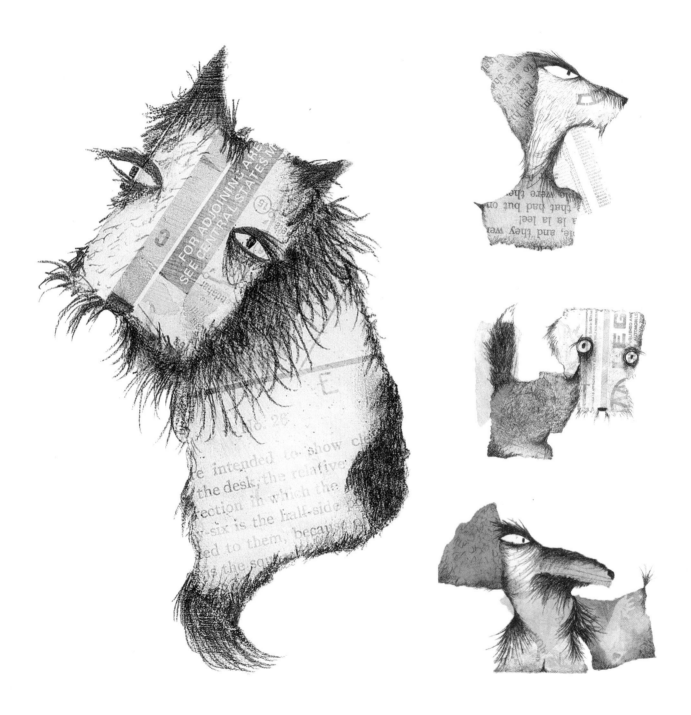

# 8

# 狗狗拼貼畫

凌亂的拼貼

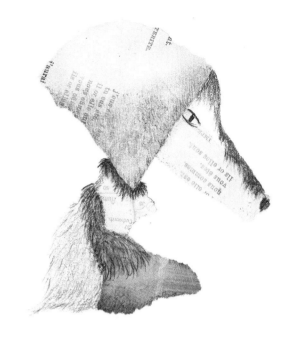

## 拼貼與繪圖

我很喜愛紙張拼貼與繪圖結合後所呈現出的樣子,但是我發現,在創作時我會極力的避開凝膠媒材,即使是口紅膠也一樣。(我猜我和膠水就是不合拍吧。)然而,最近我上了一堂來自美國奧勒岡州的藝術家凱倫歐布萊恩(Karen O'Brien)所講授的課。看過了一些她層次豐富的藝術手札內頁後,我受到了啓發並決定要克服自己去嘗試一下。本實作範例包含了一系列狗狗的創作(可自選其他動物),使用膠水隨性地把拼貼紙黏於水彩紙,並覆蓋上吸收性底劑(Golden Absorbent Ground),再用自動鉛筆做最後的修飾。

這是件很簡單並可快速完成的作品(其中凌亂的部分只會很短暫地持續幾分鐘)。

我不喜歡弄髒我的手,因此我很少拿出膠水。但凡事總有例外。這一系列的狗狗創作就是其中之一。

材料

- 6 至 10 張約 4 x 5 英吋 (10.2 x 12.7公分) 的熱壓水彩紙
- 凝膠類媒材
- 塗料用毛刷
- 吸水性底劑
- 自動鉛筆
- 特軟橡皮擦
- 擦筆

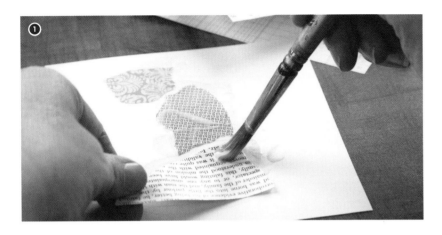

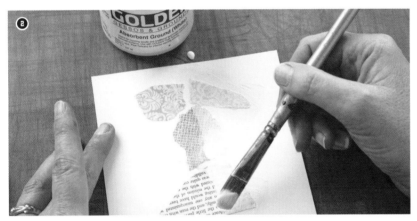

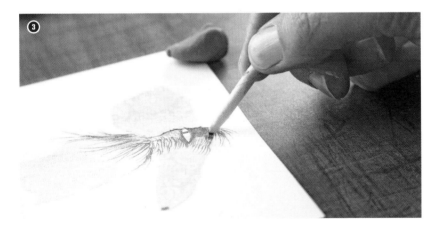

❶ 蒐集一些你喜歡的廢棄回收紙張，把它們撕成小一點的碎片（約1½英吋[3.8公分]）。在這裡我用了一張舊書的內頁和數個安全信封。用膠水在每張水彩紙上各黏貼三至四張的碎片。（雖然這是一個「隨機」的步驟，但心裡要惦記最後想創作出的是隻動物，也就是說你可以先將「身體」與「嘴」的部位大概地排列出來，即便這些部位在作畫的過程中會有所改變。）

❷ 將拼貼好的作品覆蓋上一層吸水性底劑。吸水性底劑在這裡有兩個作用：乳白色的漆料不僅可柔和拼貼紙的色調，還能給你一個均質的作畫表面，所以無論你用鉛筆畫在任何一個不同的紙面上，都能擁有相同的觸感。

❸ 當作品完全乾燥後，即可用自動鉛筆畫上眼睛、毛髮、腳掌、尾巴、茸毛及其他的細節來完成狗狗拼貼畫。視實際需要，使用擦筆清除一些縫隙與小角落。

小秘訣 ▶ 要注意一開始下筆時要輕，因爲吸水性底劑上的鉛筆痕是比較難擦去的。

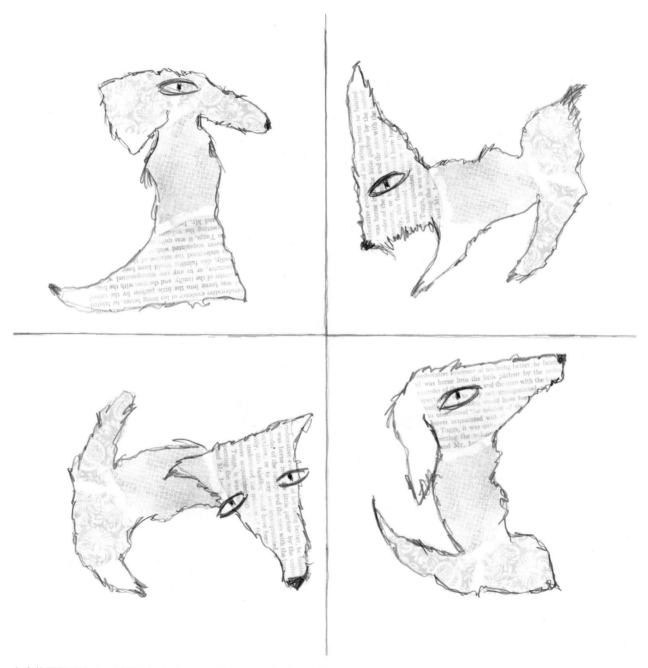

上方的配置是由同一組拼貼紙在四個不同的方位所發展出的狗狗，
讓你知道一旦熟悉掌握動物形體的竅門，各種造型就呼之欲出。

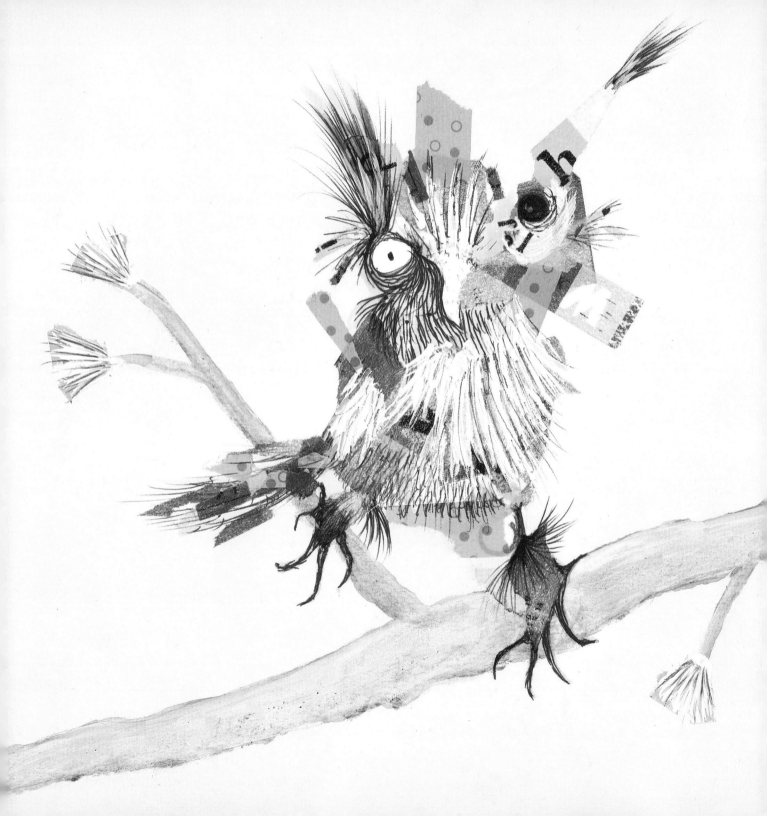

# 膠帶裡的動物

立即的拼貼

## 把玩膠帶

最近我大手筆的買下一些日本和紙膠帶，我的膠水情結（請見前章節）就此有了解套。膠帶除了容易操作、有美麗的顏色與圖案之外，還很耐用。使用膠帶可立即的拼貼出多變的創作。

另外，裝飾膠帶細窄的形狀限制所提供的好處，對我來說是個很有幫助的創作起點。我發現導演費德里科·費里尼（Federico Fellini）說的話很有道理，他說：「我不認為一個藝術家應該要完全的自由。任憑他恣意而為，將落得一事無成。」

在本實作範例中，你可以像我一樣用直覺來創作，不須事先想好要做什麼動物。或者你也可以反過來，先從你的想像力或其他參考資料，在心中描繪出你想要動物之後再接續創作。

裝飾膠帶可以很容易地為創作增添拼貼的元素，而且不會有膠水黏手的困擾！

### 材料

- 水彩紙（尺寸自選）
- 各樣式的裝飾膠帶
- 黑色原子筆
- 淺灰色酒精性麥克筆
- 白色石膏液
- 筆刷
- 軟性藤木炭筆
- 噴霧式固定劑

❶

❷

❸

❶ 將所有的材料集中在一起。選用一捲膠帶，撕下數截約一英吋(2.5公分)的長度並將它們隨性地貼在水彩紙上。撕下並貼上更多不同顏色與圖案的膠帶，並將某部分的膠帶重疊黏貼。在這個階段最好是不要做過多的聯想，依直覺來完成即可。

❷ 延續上述步驟，再添加上一種或更多不同顏色的膠帶。將這些顏色適當地分佈在水彩紙上，以維持整體明暗與色調的平衡。很快地，動物的形體就會自己從拼貼膠帶裡浮現出來。當你知道接下來的走向(意指想要決定作哪種動物)，你便可添加更多的膠帶來將你決定的動物定型。此外，你也許會須要撕除某部份阻檔到動物成形的膠帶。

❸ 用黑色的原子筆畫入眼睛、羽毛、細毛、腳爪和其他的細節。記得手保持放鬆，並給每條線輕重不同的下筆力道，以營造出趣味與質感。可同時畫在膠帶上，或畫出膠帶外。

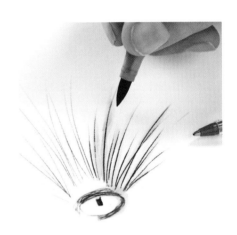

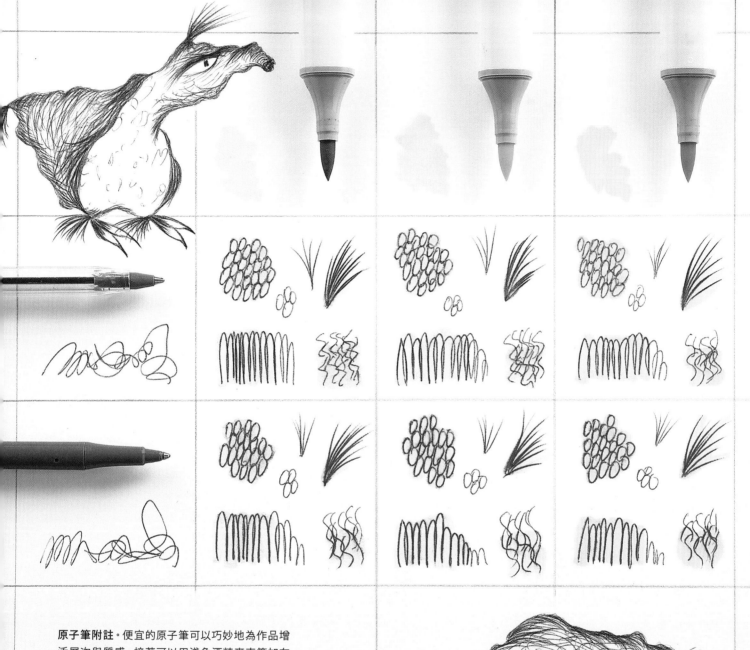

**原子筆附註。**便宜的原子筆可以巧妙地為作品增添層次與質感。接著可以用淺色酒精麥克筆加在一些原子筆畫的區域。酒精將使顏色產生變化、加劇並滲色。每支筆的反應皆不相同。所以盡情地享受試驗你手裡的各式材料吧！

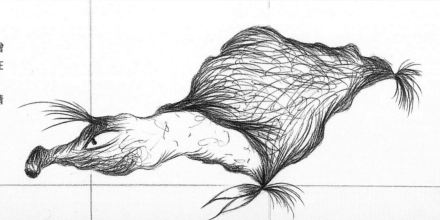

❹ 擷選部分原子筆的區塊，在其抹上淺色的酒精性麥克筆，如Copic。用麥克筆尖輕輕地畫上。原子筆與麥克筆的交互作用將會依品牌的不同而有所差異。

❺ 選擇性的步驟：用多層的水彩與色筆為作品增添背景。在此，我用了兩層的透明水彩(金色與紅色)與淺灰色的麥克筆畫出帶斑點狀的磐石。
現在，仔細地觀察評估你的作品。此刻的作品感覺起來時在是太繁雜了......

❻ ......所以我用筆刷塗上了一層白色的石膏。在貓頭鷹的身體上，我刷上了一層相當厚的石膏，再用筆刷的尾端刮出羽毛狀的線條 (也讓石膏底下的顏色能夠展露出來。)

❼ 加上炭筆線，再用手指頭塗抹以增添陰影效果。通常創作過程中都會到瓶頸，不知道接下來該如何進行。此時我會將作品晾在一旁等個一兩天，好讓我能以全新的眼光來完成接續的創作。接著，我可能會添加更多的膠帶、原子筆、Copic麥克筆、石膏或是炭筆等媒材，直到我滿意為止。最後，再將成品噴上固定劑。

小秘訣 ▶ 可把膠帶貼於石膏層為作品增添更多色彩；或者是也可將膠帶先貼於石膏上再將其撕除，這個方法通常會把部分的石膏一併剝起並讓底層膠帶的顏色顯露出來。

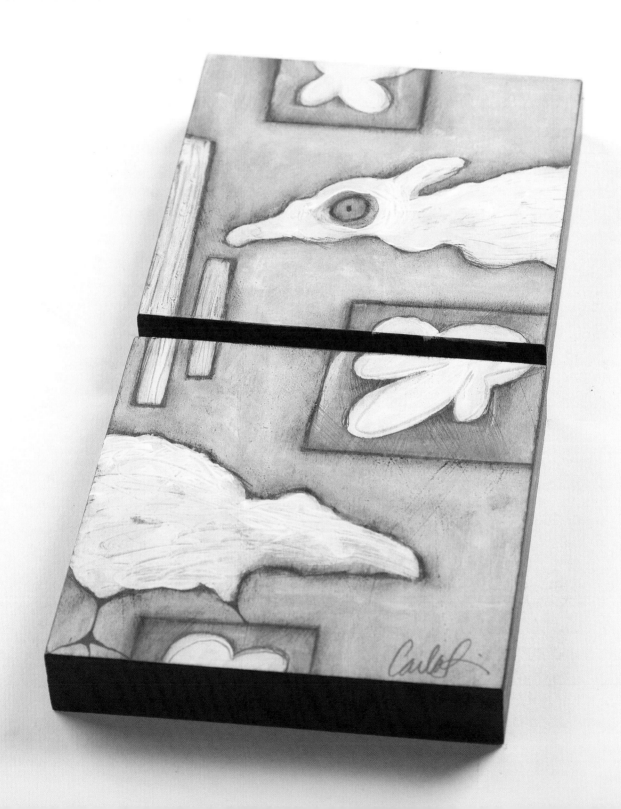

# 10

## 木板上的生物
## 〈第一部〉

多即是多

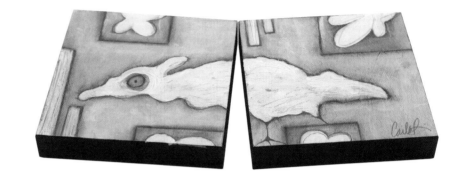

這種雙聯拼板畫是種很有趣的創作，因為可以任意地由四個不同的方位將它們組合在一起。

　　首先，將兩片木板水平式並排橫放，然後用鉛筆輕輕地畫上動物的圖形，並要確認圖形橫跨於兩個畫板上。（如果你的思緒被卡住，可以直接由第一章節裡的練習來尋找作畫的靈感。）接著，移動畫板使其垂直排列，並畫上能使兩片畫板相連的元素（動物或其他圖形）。重複上述步驟，將兩片畫板的四邊全畫上相互連結的元素。

　　誰說畫作不能是拼圖呢？

與其把這樣的畫作展示在牆上，不如陳列在桌面，鼓勵人們發揮創意與作品互動。

材料
- 2片木板
  （約5 x 5英吋（12.7 x 12.7公分））
- 紅色或粉紅色的水性彩色筆
- 白色石膏液
- 各色水彩顏料
- 12號圓頭水彩筆
- 鉛筆
- 軟性藤木炭筆
- 細砂紙
- 噴霧式固定劑

木片:請五金行幫我將1/4英吋（6公厘）厚的樺木夾板裁切成我要的尺寸,或是從文具店購買現成的美工專用木製基底板。

❶ 用紅色或是粉紅色的水性彩色筆,在木板上勾勒出圖形的輪廓。若你所畫的線條出錯,不需擔心。因為最終大多數的前處理步驟都將會被遮蔽住。你只要接續完成草圖即可。

❷ 自選數個顏料,將畫板塗上一層很濕潤的水彩,但要小心別將草圖的紅色線條給擋住了。

❸ 在水彩乾燥前漆上白色的石膏來增添作品的紋理層。將某些區塊漆得平滑,某些區塊漆得粗糙。石膏將會與水彩顏料溶合。之後,再次使用石膏把紅色線內的區塊塗滿。將其靜置乾燥。

❹ 如果你覺得紋理與色彩的佈局還是很雜亂,你可以再漆上一層石膏。此刻也是個很好的時機,讓你將被石膏遮蔽住的紅色線框重新描上。

❺ 你可以自選是否要在動物或背景的區塊添加更多顏色。之後,再將畫板塗上一層很濕潤的水彩並將其靜置乾燥。

❻ 如需要,重複步驟4和5。潤飾作品的每一個區塊,直到你滿意為止。除此之外,你也可以使用細砂紙為作品磨製出細微的紋理層。

❼ 用鉛筆畫出所有圖形的輪廓。在這個步驟中,我喜歡以鬆散粗糙的手法來處理。將所有圖形的邊框用鉛筆加強,並添加上眼部的細節、毛髮和其它的圖案。

❽ 用炭筆作最後的潤飾,為作品打上陰影、層次或是紋理。

❾ 將作品噴上固定劑。

小秘訣 ▶ 炭筆墨在噴上固定劑後容易變得更黑。為了補償色差,在使用炭筆完成畫作之後,我會將些許的炭墨吹掉。如此一來,當固定劑使炭墨變深時,就會達到剛剛好想要的色調。

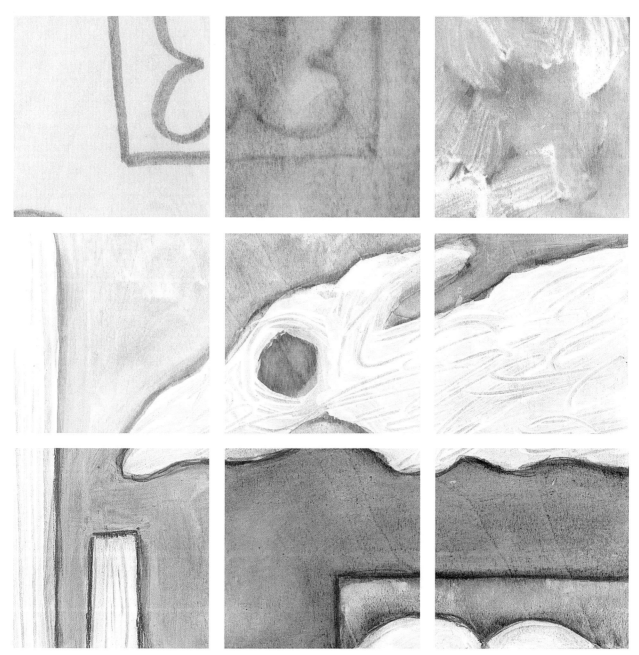

以上是本實作範例從步驟1到9的進程圖示。在最後的步驟裡，紅色的線條幾乎被掩蓋住了，
但些許殘留的痕跡可為成品增添了趣味性。

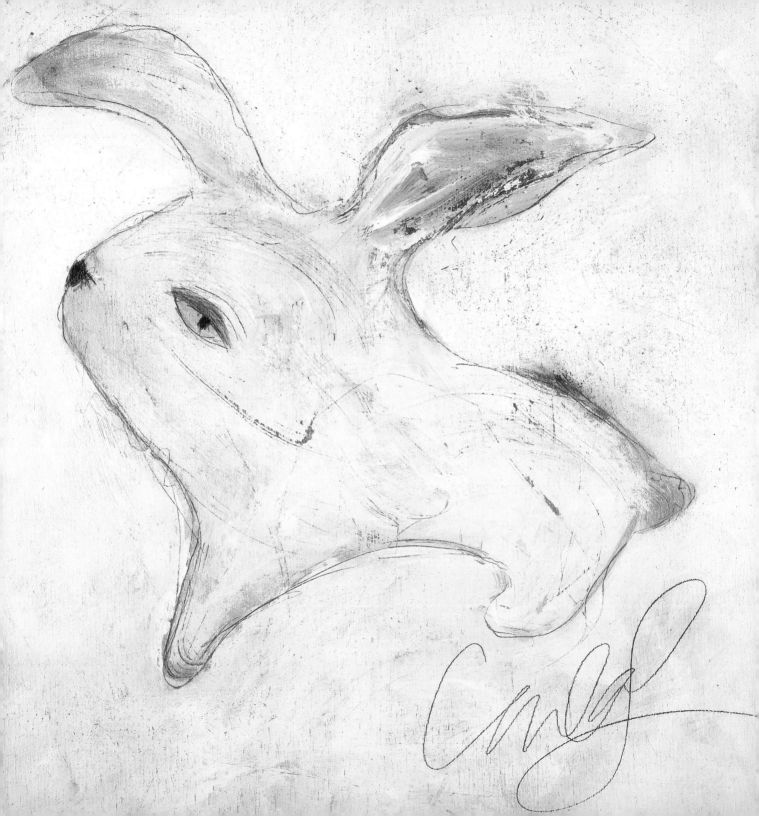

# 11

# 木板上的生物
〈第二部〉

擁抱「不期而遇」

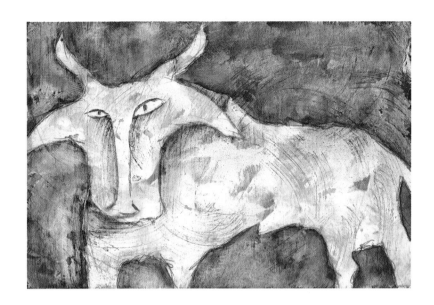

**根據維基百科，不期而遇 (Serendipity) 是指某人發現了他原先沒有期待發現的事物或現象。**

　　我也許下錯本章的標題，因爲在這個實作範例裡，我其實是有所期待的。我期待從凌亂的水彩紋路中找出生物的形體，我只是不知道它會是哪種生物或它會長得什麼模樣！

　　在這裡，我們將鋪陳出比上一篇裡的實作更複雜的水彩斑紋，也意味著我們將更難從其中找出動物的形體。不過無需擔憂，這也許須要花些時間，但最終，動物形體一定會浮現的。我很喜歡基思・哈林 (Keith Haring) 所說的箴言，他說：「挑戰是心靈層面的。它給予你自主與機會，同時讓你保持某種程度的意識，使你得以去塑造與掌控你的圖像。每一幅畫都是一種演出與儀式。」

實踐「不期而遇」是我最喜歡的創作方式。程序很簡易：在畫板上抹上一些顏料，將其衍生出生物的形體加以潤飾，即完成創作。就是如此簡單！

**材料**

- 木製基底(尺寸自選)
- 數種水彩顏料
- 各式水彩筆
- 白色石膏液
- 鉛筆
- 軟性藤木炭筆
- 60號細砂紙(或類似的)
- 抹布
- 噴霧式固定劑

109

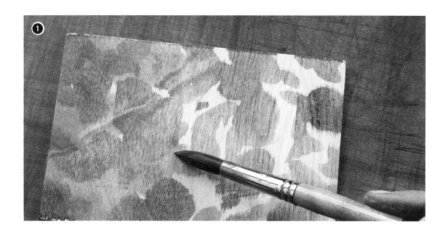

❶ 將整塊木板塗上一層水彩。這裡我用了三原色（紅色、黃色和藍色）顏料並讓它們自然地重疊，創造出綠、紫和橙等間色。確認木板完全地覆蓋上水彩。

❷ 趁水彩還濕潤時刷上一層石膏。水彩顏料將會與石膏微微地混合在一起，使色彩呈現出不同的深淺。用水彩筆以左右運行的方式將石膏刷過整個畫板，有點像是把顏料「刮」起一樣。如果你發現石膏與底層的水彩無法溶合，將筆刷沾點水即可。記得使部分的木板層穿透出來。將畫板靜置至完全乾燥。

❸ 現在，拿出細砂紙將畫板好好地磨過一遍。用不同的力道與方向將石膏刨出各式的刮痕。在此，我也嘗試刨出微微彎曲的刮痕。

小秘訣 ▶ 如果你已經有了部分成形的動物，卻又不知該如何完成它，你可以參考一些與你的動物草圖類似姿勢的圖片，來幫助你完成創作。

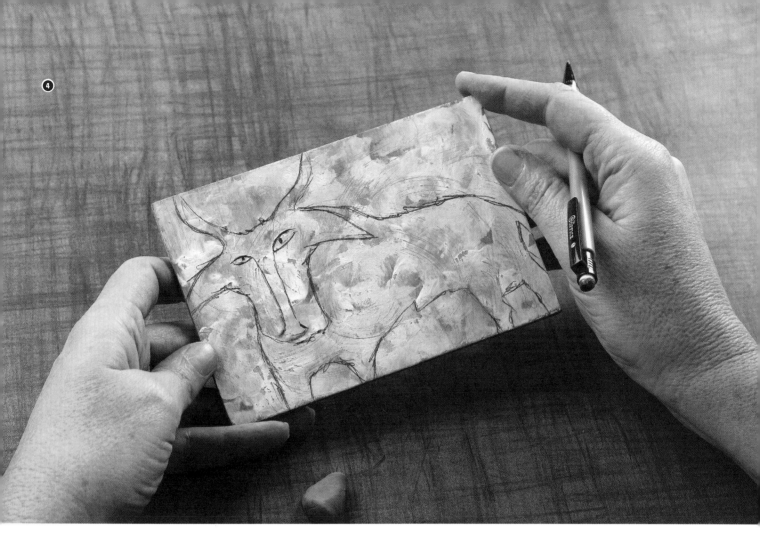

❹ 當畫板完全乾燥後，你就可以將它不停地轉向並仔細觀察。就紋理來說，你的畫作或許會繁雜了點。但是慢慢來，花點時間看看你是否能從其中觀察出動物的形狀。很有可能你看見的只是一隻耳朵、腳爪或是其他的部位又或者是什麼都沒有。如果你真的觀察不出任何東西，就將顏料拿出來重複步驟1到3。當觀察出動物的蹤跡時，用鉛筆將它的形體勾勒出來。下筆時要輕但不需害怕，因最終你要把這些線條呈現在你的作品上。

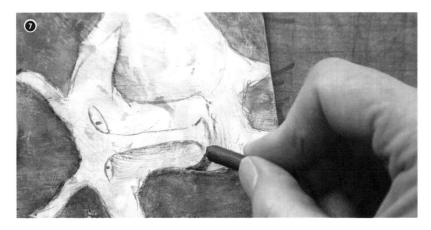

**⑤** 現在看看你的畫作，並選出你滿意的元素(如果有的話)。比如說，你是喜歡動物的圖形與顏色?還是喜歡背景的部分?在本實作範例裡，我很滿意動物材質的部份，所以我將注意力集中在背景，讓淺色、材質多的動物主導背景(深色、材質少)的走向。我通常會先專攻一個區塊，修飾到我滿意為止，再參考第一區塊接續下一個。

為了淡化背景的紋理，我塗上了一層用水稀釋的石膏。乾燥後，我再加上了一層深藍色的水彩。

**⑥** 等畫作上的水彩完全乾燥後,用微濕的抹布將些許顏料剔除(詳細技巧請見82頁)。

**⑦** 潤飾你的作品直到你滿意為止。最後一步用炭筆打上陰影。噴上固定劑即可完成。

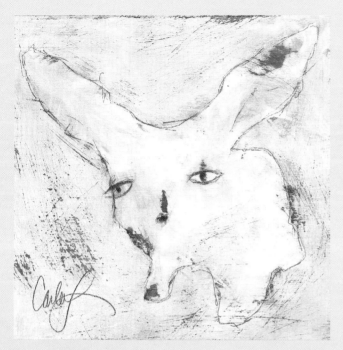
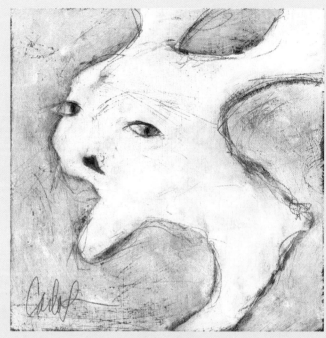

# 兔子力量

　　讓我真正滿意的第一幅作品是隻兔子。那已是超過15年前的往事！雖然有好一陣子，我在不同的創作主題徘徊，也把注意力放在其它的事物上。但在 2011 年初，我突然又想畫兔子。那年是中國的兔年，而我恰巧是在兔年出生的（西元 1963 年）。除此之外，我的長子也屬兔（西元 1987 年出生），而他的小男嬰也是屬兔（西元 2011 年出生）。大概這就是為什麼兔子越來越常出現在我的素描簿裡的原因吧！誰知道呢？

　　在這段時間，我也開始了一系列的創作，以抽象的方式著手進行繪圖。但兔子卻不停地出現在這些所謂的「抽象源起」畫作裡。很訝異兔子竟然一直出現在我的素描簿裡。

　　法國科學家路易斯·巴斯德（Louis Pasteur）曾寫道：「在觀察的領域裡，機會只垂青於那些有充分準備的人。」

　　由於我的素描簿裡常冒出兔子，所以它們出現在我的畫作上也是很理所當然的事。

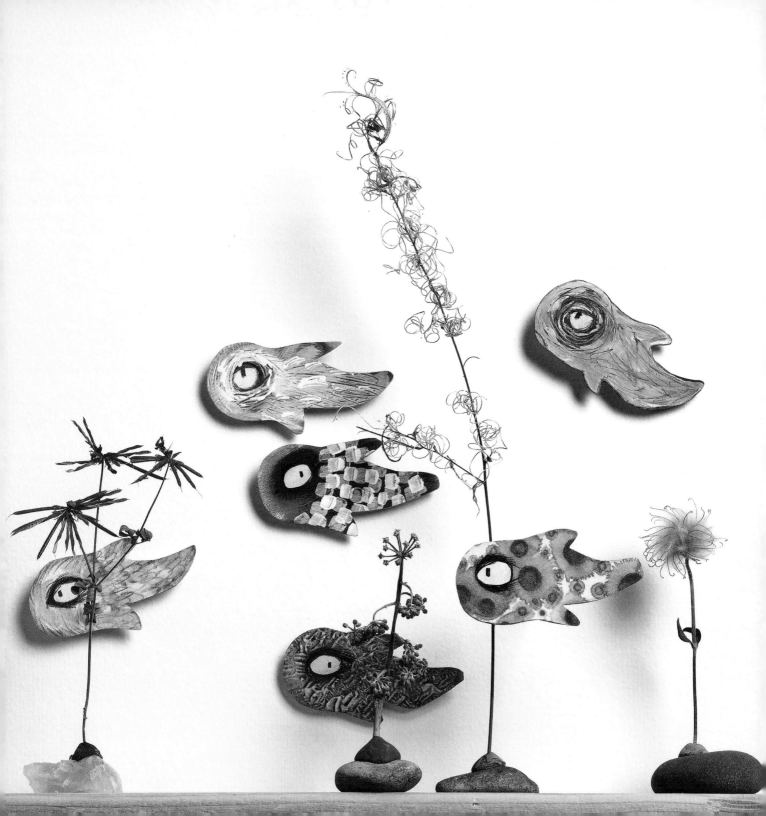

# 12

## 游吧!魚兒!

裝置藝術

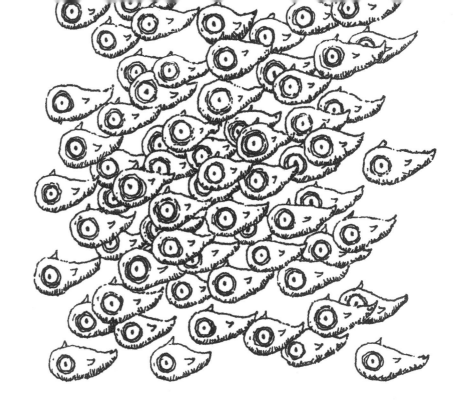

一系列連續的創作是建構出大型作品很好的方式。

　　在2002年,我繪製了1,000張的小臉譜,並把它們掛於一間當地戲院的大廳。回顧起來,我明白了這是件比任何東西都還大型的裝置;雖然把每個小臉譜分開作為各自獨立的作品是很不錯,但作為一整體、充滿氣勢的一整體,它們便成了一個大型的展覽。

　　從那時起,我就一直想再製造出另一件裝置藝品,但是遲遲無法決定該如何著手,因為我並不想像創作臉譜的時候一樣,把它們畫在紙上。(結果它們非常單薄而且並未裝框,但是誰又會想將1,000個3英吋(7.6公分)的畫作裝框呢?)

　　後來我終於找到我夢寐以求的解決方案——極薄木片。

　　在本章節裡,我們將會把先前練習過的不同繪圖技巧,應用在每一個迷你的生物上。隨著時間的累積,它們將會組成一件令人驚艷的大型作品。

像這樣的素描畫面可以作為未來繪圖或是秀展的靈感。

**材料**
- 一片6 x 12英吋 (15.2 x 30.4公分) 厚1/32英吋 (0.8公厘) 的樺木片
- 灰色Copic麥克筆
- 水彩、石膏液、彩色筆
- 120號細砂紙
- 噴霧式固定劑

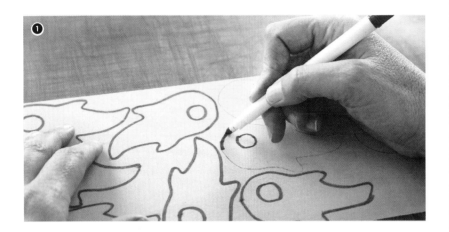

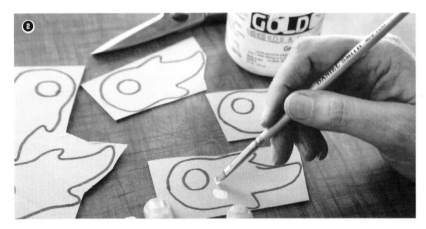

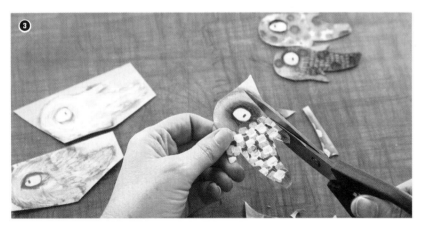

❶ 在紙上畫出數個小魚的形狀。選出你最喜歡的一隻並將它剪下作為樣版。將魚形樣版用鉛筆描在木片上,能描多少隻就描多少隻。之後,在鉛筆線條上用粉紅色的彩色筆複描。

*注意:如果你打算跟我一樣使用剪刀來裁剪魚形樣版,最好是不要選擇太過精細的圖形。不過,若是你想用其他的裁剪工具,如美工刀或珠寶專用刀,那麼就可以選用比較複雜的形狀。*

❷ 將先前所有章節裡的繪畫技巧混合搭配來彩繪魚兒們。(彩繪「配方」請見下一個跨頁)。我喜歡先將圖形零散地剪下,再將它們一一著色。

❸ 現在仔細地修剪魚的形狀。要特別注意凹角與細縫處,別不小心把魚鰭剪了下來。(建議你先選一隻比較沒有那麼喜歡的魚來試剪,當作練習。如果真的剪壞了,就把它丟棄。)剪好後用細砂紙將邊緣磨圓滑。

❹ 視魚兒們身上的色彩而定,你可能需要用灰色的麥克筆將它們的側邊打底,如此才能掩飾木片本身突兀的淺木色。最後為成品噴上固定劑。現在你已準備就緒,可以開始裝置你的作品了。使用雙面膠帶或是將一般的膠帶捲起來,將魚兒們直接黏貼在牆面上。

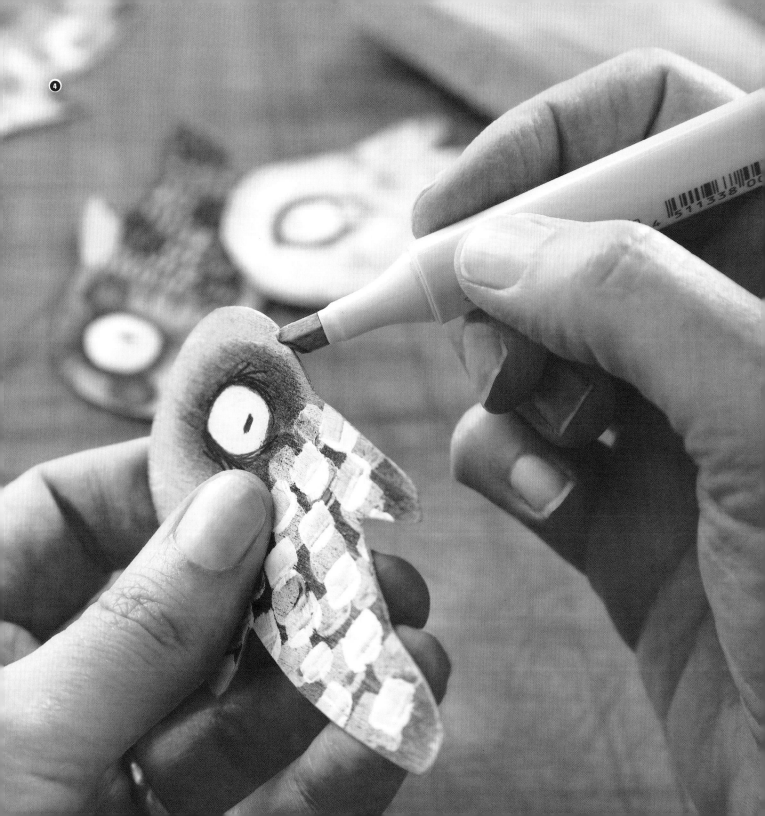

## 魚兒的彩繪配方

頁面上的每隻小魚皆是採用先前所有章節提及的繪圖技巧繪製而成的。媒材列表則是依使用順序而排列。

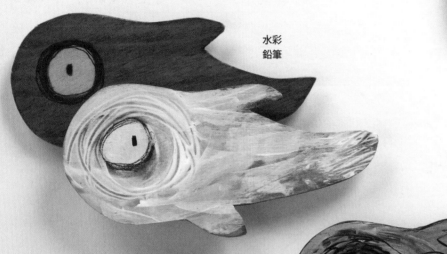

水彩
鉛筆

水彩
白色壓克力顏料
彩色鉛筆
鉛筆

水彩
白色壓克力顏料
鉛筆

水彩
白色壓克力顏料
鉛筆

水彩畫於轉印紙
原子筆

石膏液
水彩
鉛筆

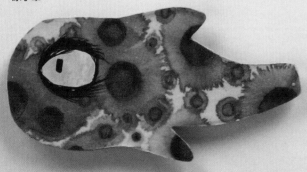

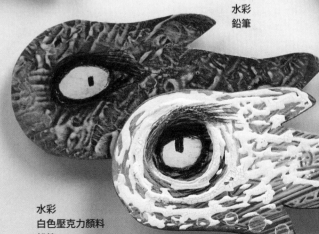

水彩
白色壓克力顏料
鉛筆

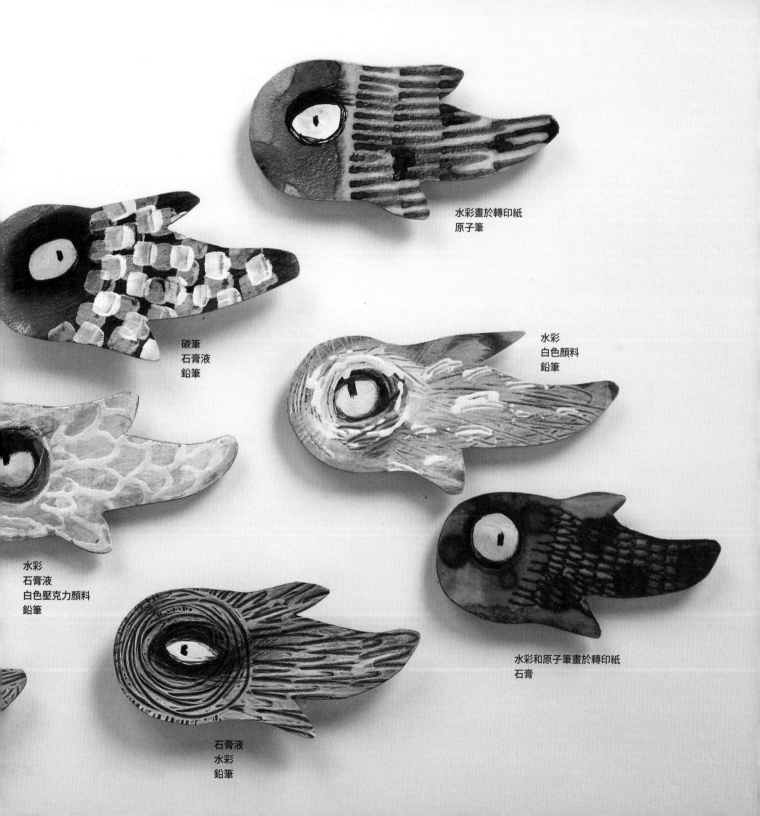

水彩畫於轉印紙
原子筆

碳筆
石膏液
鉛筆

水彩
白色顏料
鉛筆

水彩
石膏液
白色壓克力顏料
鉛筆

水彩和原子筆畫於轉印紙
石膏

石膏液
水彩
鉛筆

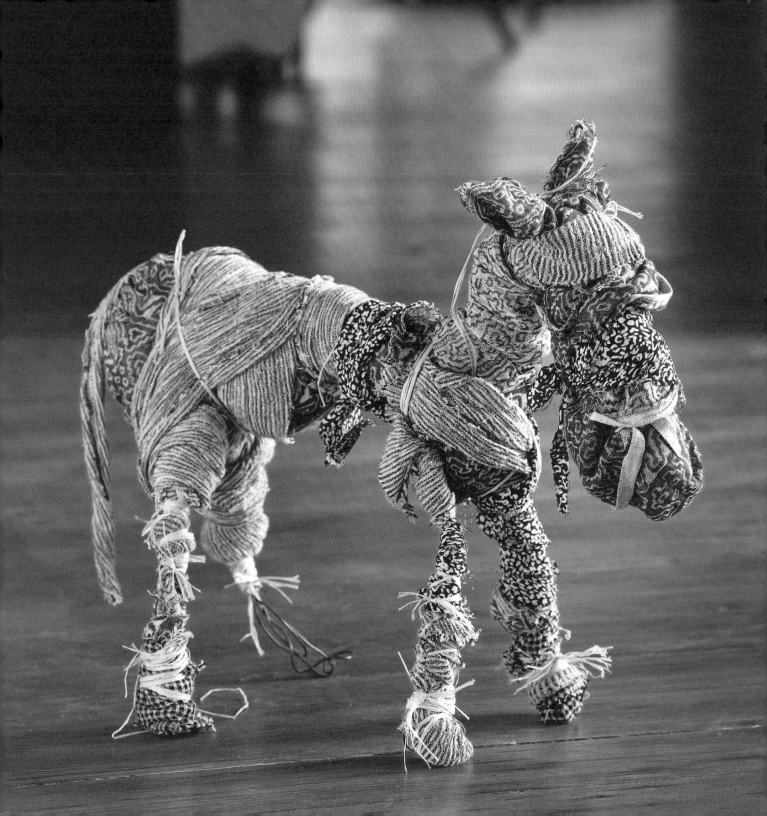

# 13

# 繞一繞，
# 打個結

立體布織動物

**如果缺了這篇立體布織動物的創作，本書就不完整了。**

　　我很喜歡布料，並且累積出許多收藏，其中大多數都是從製作包包、日誌還有填充娃娃所剩的布品回收而來的。近期，我以纏繞和綑綁的方式進行創作，將布料製成想像的動物。部分的靈感，是來自於非主流藝術的作品與克里斯托和珍妮克勞德夫婦（Christo and Jean Claude）盤繞於建築物上的創作。

　　本實作範例在很短的時間內就能完成，讓你跳脫畫筆與顏料之外，改變你的創作視野（永遠都是件好事）。附加價值：這些布織動物可以做為很棒的繪圖參考設計。

用膠水將一根真的羽毛黏在鐵絲上，隨後立即纏繞上毛線（在膠水還未乾前。）

**材料**

- 1~4呎(0.3~1.2公尺)長的打包鐵絲（或是其他更粗但還是可手折的鐵絲）
- 零碎的布料，剪成約3~4英吋(7.6~10.2公分)寬的長條或碎片。
- 一些細繩、麻線和緞帶
- 鐵絲剪
- 選擇性的：鈕扣、縫針、線、膠水和一些信手拈來的物材

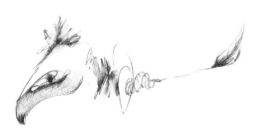

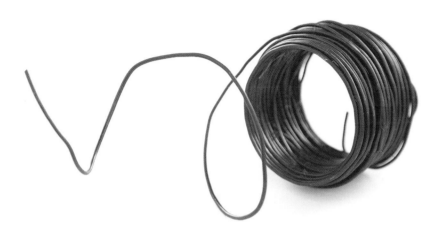

1. 依據你想創作的物件大小所需，剪下一段約2至6呎(0.6至1.8公尺)長的鐵絲。先思考要做的動物是什麼。想想動物的腿、頭、軀體和翅膀等部位。決定後，將鐵絲扳轉扭出動物的骨架。

2. 搜集質地輕盈的布料。將布料剪成約 3 × 6英吋（7.6 × 15.2公分）的長條或碎片。用細繩或麻繩將這些碎布不斷地纏繞綑綁，直到呈現出你想要的動物形體。

3. 有時候你可能需要用到針線來固定一些游離的碎布，或是縫上鈕扣作為動物的眼睛。但通常多數的布料都能以細繩、麻繩或緞帶固定。

▲ 打包鐵絲能做出堅固的動物骨架，可在一般的五金行購得。

▼ 收藏布料時，我會挑選質地輕盈並且兩面都有美麗花紋的布。此外，我偏好黑色、灰色與咖啡色的色系。但是偶而我也會納入一些鮮豔的顏色，為我的收藏增添色彩，也迫使我自己跳脫我個人的舒適區域。

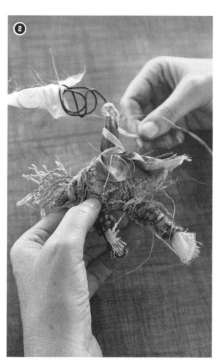

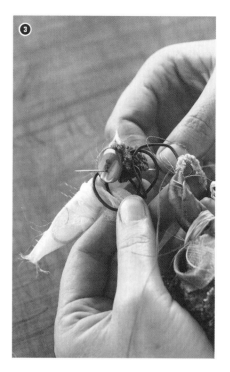

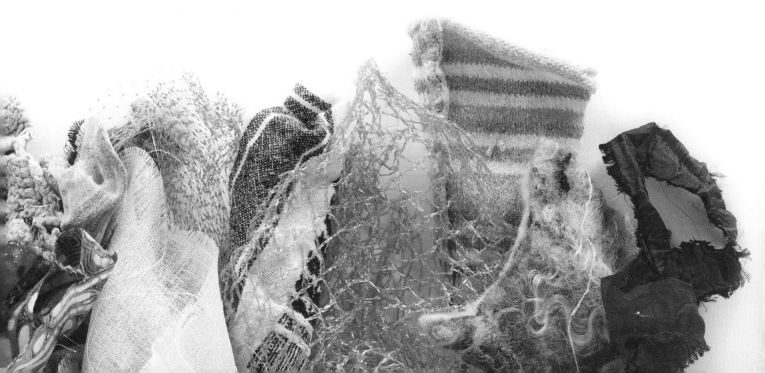

Colten Yager

CHAPTER

# 藝術家
## 的靈感藝廊

　　我感到很心虛，當我花了過多的時間在電腦上搜尋別人的作品而非進行自己的創作。但是，實在是有太多美麗的東西讓我欲罷不能。那線條的工法、顏色的選擇、還有整體的構圖，全都是這麼的美！就算是我努力地嘗試，也不可能複製出那樣的作品。當然，這也就是生活與藝術美妙的地方。我們就是我們自己，任何事物都無法改變自我的本質。

　　不過，就算你的創作是受到你所敬仰的藝術家作品而啟發的也無妨。因為，就像所有的事物一樣，你的潛意識會接收你對週遭的感受，並且在最終將它轉化為你自己的作品，但卻帶有你個人獨特的風味與詮釋。接下來的幾頁，將介紹數件不同的畫作，出自於各方的藝術工作者，包含了我的朋友、網路上結識的人和一些與我完全不相識的陌生人，他們都有一個共通點，那就是——我多麼希望他們的作品是由我所創作的！

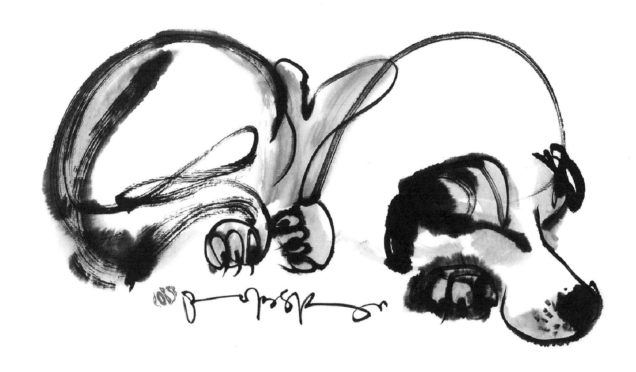

■ 特選藝術家
**佩特拉‧歐爾比克‧布朗** (Petra Overbeek Bloem)
荷蘭　薩姆爾布魯塞爾

***我的狗*** 中國水墨畫於宣紙上

　　「這幅作品的畫法是必須一筆到底，不能做改變或調整。（這正是我之所以喜愛這種畫法的原因。它使腎上腺素高漲，使我能全心貫注於當下。）中國黑墨是以水為基底，意味著你可以用它畫出各種不同深淺的灰色，如本畫作一樣。

　　畫裡的狗是我的寵物，名叫Ventje，德文是「小傢伙」的意思。我用一張牠的照片來參照完成此畫。」

瑪特友·卡吉（Matteo Cocci）
義大利　普拉托

**兔子**　混合媒材畫於木板

「我的創作總是源自偶然。通常都利用隨手可得的東西，像是桌上的物品，無論那是什麼，只要是可以利用的，比如說前一個作品中使用過的碎紙片或是從書本上撕下來的一張紙等。我用油性粉彩、壓克力顏料與尖頭的物件畫出許多不同的圖形。一開始，我並沒有任何明確的構想。但是從混亂的圖形與顏色中，我漸漸看到了一些輪廓：一個鼻子、眼睛、腳掌與尾巴。我跟隨著畫紙裡所浮出的模糊影像……如果它很有趣，再加上我本身擅於闡釋，我就會接續把它化為實質的圖像呈現在畫作上。就如同這幅畫作裡頭的動物，我完全不知道牠是從何而來。

但是其實這些動物圖形的構思早已經存在，只是被隱藏在某個角落裡，在你的腦海裡、在其他的作品裡、在某個地方或是在你的思維裡。慢慢地，它們將會自己浮現，我只是跟隨，將它們化為形體、繪於紙上：我信任它們，而它們也信任我。最後它們成為人人都可以看見的影像。我將想像中的動物畫出來是因為我很想和牠們一樣。只不過我仍然是穿著鞋走路……」

特選藝術家

### 瑪特友・卡吉 (Matteo Cocci)
加拿大　魁北克

**貓頭鷹與熊** 墨水畫於紙上

　　「猜想當我第一次重拾畫筆時，我一定看起來像是這樣：驚恐到幾乎癱瘓，如同一隻在車燈前迷途的小鹿。經過了這麼多年，我應該要從何再開始呢？浮現在我心中的答案是：墨跡技巧──將黑墨滴在濕畫紙上使其暈染出不同大小的墨跡，再將其自然衍生出的動物圖形加以潤飾。多半出現的是某種盯著我瞧的怪獸，或是某種雙合體動物如鳥、熊或魚等。如果從墨跡中尋找不到任何形體，我就繼續嘗試，以增加或減去墨水的方式，玩弄造型、賦與質感並增添深度。

　　現在我在滴墨時，已懂得如何拿捏水量與畫筆運行的方向來掌控墨跡。但是，多半還是由我的潛意識來主導完成畫作。」

特選藝術家

## 珊卓·迪克門 (Sandra Dieckmann)
英國　倫敦

### 紅色的浣熊
鉛筆、原子筆、墨水、水彩與數位拼貼

「我的腦海裡充滿了許多的故事、生物與對話。我就是這樣地愛幻想。有時候我想唯有如此，我才可以自由自在，毫不畏懼地在早期就點燃這個夢幻的想法。我探索這片奇幻的叢林，花大量的時間來閱讀、繪畫與創作。我的思緒就是永遠無法停下來。

這個小傢伙就是如此活生生地出現在我眼前，非常自然、沒有太多打算地就被帶到我的畫裡。牠是我最喜愛並且最想要畫的動物之一。我喜歡無拘無束地創作並且把自己想成一個說故事的人——一個腦海裡漂進漂出無數的影像與想法的人，但很不自禁的只能讓它們漂流出去。」

特選藝術家

法樂麗雅·肯朵 (Valeria Kondor)
印度　安得拉邦州海德拉巴市

**獅子**　水彩畫於紙上

　　「我將這兩隻一筆成形的動物畫作取名為『獅子』，是因我想不到更好的主意。但是從任何方面來看，牠們的線條的確是如獅子般的強大與健壯。牠們表徵了相似、連結、結合與支配。一頭有著公獅子的外形，另一頭則有著母獅子的外形，也許牠們可能是一對的。牠們漂浮又或者像是棲息在一處不受干擾的空間，彷彿此刻就只有牠們倆的存在。

　　另一個解讀則是畫裡其實只有一隻獅子與牠的倒影，鏡射的影像、影子或想像。飽和的大地色與水色的水彩穩穩地流洩、界定出動物的形體。觀者可以從那擬人卻帶有特色的面具臉孔來解讀牠們。我們人類總認為所有有靈魂的物體都有張人形的臉孔。我們往往將所有的事物以自己的方式來衡量。假使我們真的能在所有的人、事、物裡頭看到自己，那麼一切就會更美好了。」

特選藝術家

卡特里佑‧馬汀尼茲 (Catriel Martinez)
阿根廷　布宜諾斯艾利斯

### 獨自吟唱的鳥　彩色鉛筆與石膏畫於紙上

這幅畫是個油然而生的創作。起初我只是用彩色鉛筆隨性地畫出一些圖形，接著這些圖形浮現出一隻鳥的軀體，因此我照著畫裡的跡象完成這幅作品。

我有兩種不同且對立的創作手法：在我部份的畫作裡，我會使其自然發展；另一部分則是會事先縝密地構思與策畫。這兩種方式將會在創作過程的某個部份相連結，最終相互交織在一起。有時候在創作前，我會先仔細地思索、規劃；但是新形體總是在繪圖的當下浮現，使畫作的敘述更加豐富，將畫作引領到一個全新的、不一樣的方向。

特選藝術家

### 愛娃・伍德 (Ava Wood)
澳洲 艾登丘

**怪獸鰭鰭** 由五歲的阿瓦用原子筆與水彩所繪

「我喜歡圖畫像彩虹一樣有很多的顏色。而且你可以用很多不同的圖案來裝飾。『鰭鰭』之所以叫鰭鰭是因為它有很多的背鰭。牠住在海洋裡的淺海區。在海邊，小朋友們會看到牠並且給牠擁抱，牠也會讓小朋友騎在牠的背上在海裡遨遊。可是喜歡拍照的大人們卻往往看不到牠。鰭鰭就像鯊魚一樣巨大，但是牠非常地友善，而且沒有尖尖的牙齒。」

特選藝術家

## 凱琳‧思衛森 (Karne Swenson)
美國　加州約書亞樹區

### 壞蛋傑克　油畫繪於畫布

「我一直很愛畫人物。讓我感興趣的是人的個體性。五年前，當我與家人移居到沙漠區時，沙漠裡的動物引起了我的注意。我想把這些畫作視為角色研究。

這幅『壞蛋傑克』的創作靈感就是來自於我每天在沙漠所見的黑尾大野兔。牠們的耳朵巨大無比，還有牠們在沙漠中生存的能力令我驚奇。我曾看過牠們餓壞了的時候吃著佈滿刺的仙人掌。我想創造一個角色，一個誇大這些野生生物的角色，而這幅畫就是成果。」

特選藝術家

瑪樂席芙娃・可里荷麗 (Malathip kriheli)
美國 紐約

**就愛與眾不同** 壓克力顏料畫於木板

　　「我的創作致力於探索自然的主題，並且著重於提高對瀕臨絕種動物的保護意識。雖然我的作品起源於預先的規劃與構思，但真正賦予他們生命的是顏料、色彩、線條和價值的交互作用。」

特選藝術家

凱倫・歐柏文 (Karen O' Brien)
美國　奧勒岡格蘭次帕斯

**馬戲團的小馬**　鉛筆、不褪色麥克筆、Conté彩色鉛筆。

　　「我慣於在我的畫作裡使用大量的色彩，於是我決定試著用最少數的工具來繪圖以挑戰自我。我很愛畫繪製立體(3D)的物件，它賦予畫作視覺性的挑戰，包含燈光、陰影與紋理等。手工製作的動物和娃娃是我最喜歡的3D物件。在童年時期，我花了許多的時間在畫我最愛的安與安迪布偶(Raggedy Ann and Andy)。除此之外，我深受當代軟雕塑所吸引。這個有形體的創作力彷彿是祈求著要我為它作畫。本件作品的靈感來自於一位才華洋溢的動物軟雕藝術家溫荻・米格(Whendi Meagher)所創作的小馬。」

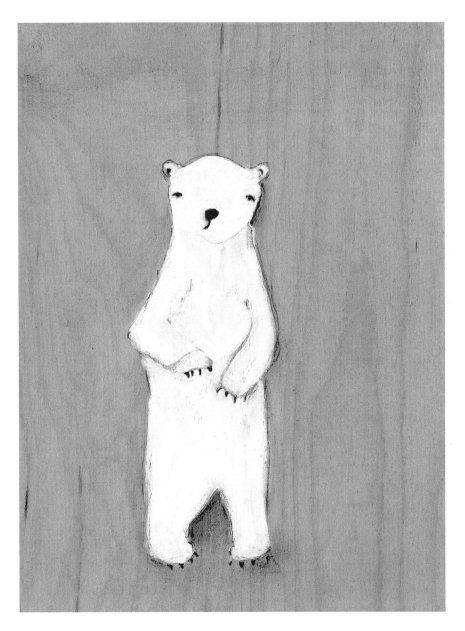

特選藝術家

瑪麗莎・安 (Marisa Anne)
美國　加州洛杉磯

### 你明白我的意思嗎？　　壓克力顏料畫於木板

「我始於2006年每日練畫的習慣，塑造我目前的繪畫風格。一直以來我都很喜愛動物。當我還小時，我最愛的收藏品是動物填充玩偶和小動物塑像。而且在成長的過程中，身為家中獨生女，我時常覺得這些動物，舉凡小狗、小貓、天竺鼠和鸚鵡等，在我的生活裡就如同我的知心好友一般，特別是在我孤單寂寞的時候。我也曾時常以這些動物來作畫，因此牠們今日能找到我創作裡的來時路，一點都不讓我意外。

每當我最需要牠們的時候，牠們總是會出現在我的畫裡。現在回想起來，我可以清楚地看到，當我在創立我的公司『創意星期四』的那段日子，牠們給予我如從前般的溫柔、安心，和支持。有很多時候我不知該如何才能使工作好轉起來。但在我心裡知道，我必須要不斷的畫畫。彷彿就像是畫裡的角色適時地走了出來，鼓舞我，並沈著地提醒我一切都會好起來的。」

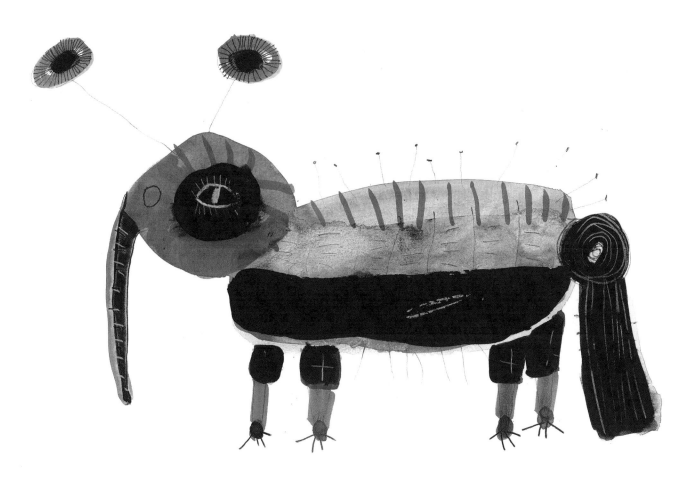

特選藝術家

瑪麗娜・芮曲能 (Marina Rachner)
德國　魏因海姆

### 紅色的動物　壓克力顏料與鉛筆

「這幅畫是從中央的一個橢圓形軀體延伸發展而成。我使用非常稀釋的壓克力顏料，因為希望顏料能如同水彩一般，可以很輕易地被塗抹開來。這樣一來，我幾乎可以讓筆刷自己找出形體。但也因此，軀幹的形成也多少有些隨機的成份。

徹底乾燥後，我添加了黑色以作為對比。細緻的鉛筆線條則在樹立一個反差，與那約略粗糙的顏料應用方式相對立；除此之外，也使動物顯得更加的纖細」

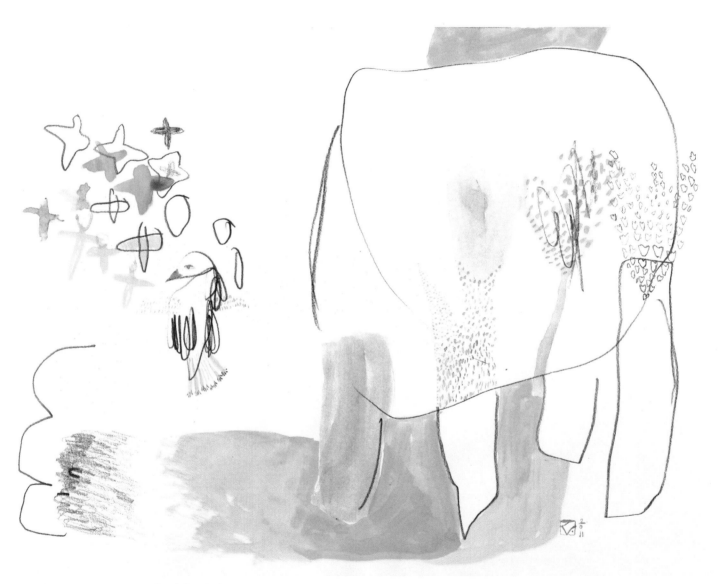

鬱金香鴿子 以水彩與石墨所繪　法樂麗雅·肯朵 ( VALERIA KONDOR )

# 關於供稿者

**瑪麗莎·安 (MARISA ANNE)** 現居於洛杉磯的藝術家。秉著希望每星期中有一日能更有創意的期許，她開辦了「創意星期四」。現在創意星期四已成了朋友們的基地站，大家可以自在的戴帽子、手牽手，互相勉勵彼此追逐夢想。
www.creativethursday.com
Email:marisa@creativethursday.com

**佩特拉·歐爾比克·布朗 (PETRA OVERBEEK BLOEM)** 於1980年代開始接觸到水墨畫。她寫道：「我何其驚奇！簡單的一劃可以如此的簡潔有力。用毛筆與墨水在宣紙上作畫賦予我能量、張力和喜悅。一開始，我循著東方的古典傳統作畫，但漸漸的，我找到了屬於我這個時代、這個年紀的西方女性獨特的風格。技巧是相同的，但成長並生活在荷蘭的背景使我的畫風獨樹一格。」
見更多碧察的作品，www.pobsb.nl
Email:POBSB-art@POBSB.nl

**瑪特友·卡吉 (Matteo Cocci)**，義大利普拉托的藝術家。更多作品在www.mmateococci.it和www.flickr.com/photos/matteococci/
Email:matteococci@gmail.com

**珊卓·迪克門 (SANDRA DIECKMANN)** 倫敦插畫家。她說：「當我還是個小女孩以來，我就不曾停止過創作。在我心中有一個無法無天的小孩和一個非常成熟、善分析的大人。我可以對著雲朵大笑或為了美麗的樹而哭泣，但同時也對人類心理學感到深深的著迷。自從照顧過我於1998年辭世的母親後，我學到了一件事：你無法推翻人生的基本設計。人生短暫。要對自己誠實。對我來說，那就是做我現在所在做的。」
www.sandradieckmann.com.
Email:sandradieckmann@googlemail.com

**麗莎·菲克 (LISA FIRKE)** 對她來說完美的一天是她可以閱讀、寫作並創作些東西。她在www.lisafirke.com上分享她的想法和作品。
Email:lisa@lisafirke.com

**塔兒·荷司達 (DAR HOSTA)** 居住在紐澤西市中心的作家、插畫家和教育家。請至www.darhosta.com上欣賞她的插畫和得獎童書作品。她的Cranky Birds 系列作品則在www.crankybirds.wordpress.com
Email:darhosta@mac.com。

**法樂麗雅‧肯朵** *(VALERIA KONDOR)* 來自印度的安得拉邦州海德拉巴市。她寫道：「對我而言，創造畫面既喜悅、又富有挑戰性、療癒性和趣味性。它能激發起我巨大的能量。當我在作畫時，點與點之間在畫中相互呼應、發掘出其中的自然感受與個性時，那驅使我的力量便會源源不絕地湧現。筆下的那瞬間，顏色、形狀和質地不斷的重疊直到一個完整的圖像顯現出為止。我的圖畫是一層層堆砌出來的，所以最近除了繪畫，我也使用拼貼美術。」更多法樂麗雅的作品請至 www.flickr.com/photos/13901617@N06/。
Email: vkondor@hotmail.com

**瑪樂席芙‧可里荷麗** *(MALATHIP KRIHELI)* 紐約視覺藝術家。專長為平面插畫與繪圖(水彩和壓克力)。出生成長於泰國，她在定居美國前便已取得室內建築學位。目前，她與丈夫和兒子住在紐約上西區。
www.malathip.com
Email:malathipkriheli@gmail.com

**茱莉‧萊波特** *(JULIE LAPOINTE)* 和她的男友與貓住在東方小鎮(魁北克)的一個小房子裡。附近有一個被上百畝森林包圍並適合青蛙居住的湖泊。對她那沒那麼視覺的創作來說，那是個平靜又理想的地方。她寫道：「自我有記憶以來，我的人生一直都是需要創作的。其中一樣最早的回憶是用堅果殼做出一艘迷你小船！開始求學後，自然而然的便走進了美術這條路。對多媒體的興趣則是後來的事。取得學位後，我的第一份工作是網頁設計師，然而自從開始工作後我便與真正酷愛的夢想：繪圖和創造作品 —— 漸行漸遠。所幸最近又得以再重拾舊夢！」
上網找茱莉，請至 www.datcha.ca/la_datcha/
Email: ladatcha@datcha.ca

**卡特里佑‧馬汀尼茲** *(CATRIEL MARTINEZ)* 來自阿根廷的布宜諾斯艾利斯。他寫道：「我真的很享受用雙手創作的感覺。我沒有特別做選擇，它就是像命運安排好般地發生了。我喜歡用不同的媒介及技巧去體驗最後成品會變成什麼樣子。目前為止，我最喜愛的是油墨、樹膠水彩、彩色鉛筆及拼貼美術。每一種顏料畫法，都以它們自己獨特的風格，讓我在表達一個故事的同時又教會我新的東西。」
www.catnez.com.ar
Email: info@catnez.com.ar

**凱倫‧歐柏文** (KAREN O'BRIEN) 與她的丈夫及兩隻迷你達克斯獵狗居住於奧勒岡州。她寫道：「我心中保有童真。我愛洋娃娃、泰迪熊還有任何形狀的動物。我的靈感來自於布料、印花、色彩及所有老舊的事物。我手製泰迪熊和布娃娃已經超過二十年了，而所有的設計都是從一張畫作開始的。我的插畫、寫作和繪畫裡都充斥著想像出來的角色——藉由奇形怪狀的造型和眼睛，來表達性格中具有靈性又古怪的動物或人物。」
www.karenobrien.com 和 www.karenobrien.blogspot.com
Email: quietbear2@gmail.com

**瑪麗娜‧芮曲能** (MARINA RACHNER) 德國藝術家，她寫道：「插圖和繪畫對我來說是一個讓我表達自己腦子裡想法的語言。大膽玩色彩，讓色彩發言。並讓概念層層堆砌起來讓我感受到無比的自由。這是我在童書插畫家工作之外所需要的。」
www.flickr.com/photos/marinarachner
Email:mrachner@gmx.de

**凱琳‧思衛森** (KARINE SWENSON) 視覺藝術家。居住於南加州的高漠，鄰近約書亞樹國家公園。以油畫、水彩和粉彩作畫。她抽象或無具像派的畫作呈現出高視覺衝擊的色彩與風格。她以畫畫及描繪人體為一生的興趣。
www.karineswenson.com
Email:karine@karineswenson.com

**愛娃‧伍德** (AVA WOOD) 五歲，喜愛與母親琳達‧伍德 (Lynda Wood) 共同創作藝術日誌。
透過琳達連絡愛娃請至 moonflitter@gmail.com

**寇特‧耶格** (COLTEN YAGER) 作者的學生。完成藝術創作時正就讀小學四年級。
Email:coltenyager@yahoo.com

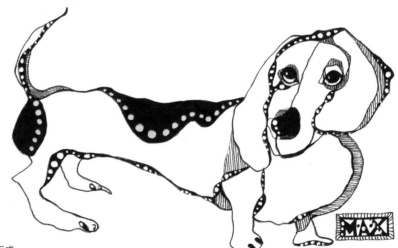

馬克斯　由凱倫‧歐柏文(KAREN O'BRIEN)以鉛筆、不褪色麥克筆、CONTÉ彩色鉛筆、中性筆和藍色油漆筆畫製而成。

## 感謝!

我要感謝以下幫助我完成此書的朋友。

我的丈夫・史帝夫・因你總是為我加油打氣。
（親愛的，謝謝你。）

我的兩個兒子，衛思和克里司特，以及克里思堤
與小寶貝禮安：謝謝你們啟發我的靈感！

我的編輯，瑪莉安・荷，以及藝術指導麗吉娜・
卡尼爾：謝謝妳們無比的耐心和鼓勵！

還要感謝發行人維・普雷緹絲、貝蒂・甘夢斯和
所有在庫麗出版 (Quarry Books) 的好夥伴。

總是在旁支持我的家人與朋友。

所有的供稿人，你們是最棒的。

以及，這些年來我所共處過的學生們。

# 關於作者

**卡拉・桑罕** *(CARLA SONHEIM)* 是一位畫家、插畫家和創意課程的指導老師。她有趣又兼具啟發性的課程題材及技巧幫助許多成人學生發現創作更自由與好玩的那一面。她也是《Drawing Lab for Mixed Media Artists》(Quarry Books) 及《The Art of Silliness》(Perigee) 的作者。現居於西雅圖，和她的攝影師先生、一個總在玩電玩的青少年與她的部落格分享同一個生活空間。

www.carlasonheim.com
www.carlasonheim.wordpress.com
Email: carla@carlasonheim.com

## 水彩筆的30個創意練習
**Water Paper Paint Files for Coedition**

希絲・史密斯・瓊斯 著

**這不是一本單純教導水彩繪畫的書籍，它能讓你擁有充滿樂趣的畫畫體驗。**
**每一種創意練習，都能激發你的繪畫靈魂，讓你發出「哇！」的讚嘆聲！**

30個創意練習，讓畫水彩樂趣無限！

第一次發現，原來水彩可以這麼好玩！忍不住會讓你想要動手畫！
妳曾經拿到水彩卻不知道如何下筆畫嗎？
或是已經嘗試了鉛筆、色鉛筆、鋼筆，對於水彩躍躍欲試呢？
本書給你不一樣的水彩體驗，讓你畫水彩輕鬆上手。

## 畫畫的52個創意練習：用各種媒材創意作畫
**Drawing lab for mixed-media artists : 52 creative exercises to make drawing fun**

卡拉・桑罕 著

**每個喜歡畫畫的人，書桌上一定要有的一本書！**

・超可愛！每一頁的範例都想試著畫畫看！
・超簡單！原來米羅大師的畫，也可以馬上畫得出來！
・超輕鬆！一次學會52個創意，無論是動物、臉部、風景，什麼都可以畫！

你厭倦了一成不變的鉛筆素描畫？
或是只能有單一媒材的鋼珠筆畫法？
在這本書，給你意想不到的創意點子，帶給你繪畫的無限樂趣！